INVENTAIRE
V 24664

I0403462

V
2654
E079 p

24664

NOTICE

SUR LES TABLEAUX

DES ARTISTES ÉTRANGERS

ET LES PRINCIPAUX OUVRAGES

DE SCULPTURE, GRAVURE, ARCHITECTURE,

Dessin, Aquarelle, Miniature, Numismatique,

Lithographie, Chromo-Lithographie, Photographie,

DE

L'EXPOSITION DE 1859.

PARIS

HENRI PLON, ÉDITEUR

IMPRIMEUR DE L'EMPEREUR

8, RUE GARANCIÈRE

1859

TABLE.

PEINTRES ÉTRANGERS. — **Salle n° 12**. 3

BUSTES, GRAVURES, STATUETTES, DESSINS, DESSINS D'ARCHITECTURE, LITHOGRAPHIES, CHROMO-LITHOGRAPHIES, MÉDAILLES. — **Galeries n°s 16, 17 et 18**. 15

DESSINS, AQUARELLES, PASTELS. — **Salle n° 15**. 26

DESSINS, AQUARELLES, MINIATURES, PEINTURE SUR PORCELAINE. — **Salle n° 6**. 31

DESSINS, PORTRAITS, MODÈLE D'ARCHITECTURE. — **Salle n° 7**. . . 33

SCULPTURE. — **Salon n° 1**. 35

SCULPTURE. — **Vestibule de l'entrée des Salons de peinture**. . 36

GROUPES, BRONZES, STATUES. — **Jardin de la Grande Nef**. . . 37

EXPOSITION DE LA PHOTOGRAPHIE. 60

Paris. — Typographie de Henri Plon, imprimeur de l'Empereur,
8, rue Garancière.

PEINTRES ÉTRANGERS.

Salle N° 12.

N° 12. — *Môle de Naples.* — (M. **Achenbach**, de Dusseldorff.)

Une vaste plage forme le premier plan du tableau; ensuite la mer; puis, dans le fond, le Vésuve. Là sont des matelots, des pêcheurs, des lazzaroni à peine vêtus, couchés, assis, ne faisant pas grand'chose, occupés à manger des fruits.

Autour d'une fontaine jaillissante, construite au milieu du môle, babillent une foule de femmes et de jeunes filles. Là s'est établie la marchande de macaroni; là se promène une sentinelle suisse que son uniforme fait reconnaître; puis l'inévitable Anglais donnant le bras à une non moins inévitable lady, protégée contre le soleil par un grand chapeau et une ombrelle.

N° 42. — *Tempi passati.* — (M. **Amberg**, de Berlin.)

En se promenant dans les allées si bien ombragées de ce parc, une femme, jeune encore, s'est arrêtée devant un arbre sur l'écorce duquel on aperçoit, gravées dans des cœurs entrelacés, des initiales. Ce sont des souvenirs d'amour. Son imagination la transporte aux jours de sa jeunesse, au temps des illusions, des espérances, au printemps de la vie. *Tempi passati!...* Hélas! ils ne reviendront plus.

N° 58. — *Une école.* — (M. **Anker**, d'Ancl.)

Elle est située dans un village de la Forêt-Noire, et il faut qu'il s'y soit passé quelque grave événement.

Le maître s'est dressé sur l'estrade qui lui sert de trône. Il a fait comparaître devant sa chaire trois ou quatre de ses écoliers, coupables sans doute de quelque forfait.

Son bonnet est de travers, ses yeux sont terribles. Il a croisé les bras sans abandonner sa baguette vengeresse. Il adresse bien certainement une allocution foudroyante. Une jeune fille pleure, les garçons sont anéantis, et tous les élèves distraits regardent et écoutent.

N° 59. — *La Fille de l'hôtesse.* — (M. **Anker**, d'Ancl.)

Une blonde jeune fille est étendue morte dans une bière, les mains croisées sur la poitrine. Sa vieille mère pleure à côté. Trois jeunes

gens sont là qui pleurent aussi. L'un d'eux dépose un baiser sur le front de la morte.

Ce tableau est en quelque sorte l'explication de cette ballade de Uhland :

« Trois jeunes gens passent le Rhin et entrent dans une hôtellerie.

— « Dame hôtesse, avez-vous bon vin et bonne bière ? Et votre belle enfant où est-elle donc ? »

« — Mon vin est bon, ma bière est fraîche ; mais mon enfant, hélas ! elle est dans le cercueil. »

« Quand ils entrèrent dans la chambre ils la trouvèrent couchée dans son cercueil.

» Le premier souleva le voile qui couvrait le visage, et la contemplant avec tristesse : « Si tu vivais encore, belle jeune fille, comme je t'aurais aimée ! »

» Le second remit le voile sur le visage, et se détournant et pleurant : « Pourquoi déjà morte ? je l'aimais tant ! »

» Le troisième, à son tour, releva le voile, et déposant un baiser sur ses lèvres pâles : « Je t'ai toujours aimée, je t'aime encore, je t'aimerai éternellement. »

N° 287. — *La toilette de Marguerite.* — (M. **Guermann Bohn**, de Stuttgart.)

La coquetterie s'est emparée du cœur de Marguerite. La voilà devant son miroir tout occupée de se parer des présents que Faust lui a fait parvenir. Méphistophélès passe sa tête par la porte, et demande à la folle gouvernante si l'on sera bientôt prêt pour le bal ou pour la promenade.

N° 325. — *Enfants sortant de l'église.* — (M. **Frédéric Boser**, de Halban.)

Ils sont là trois enfants bien frais, bien roses, aux pittoresques costumes de la Silésie. Un petit garçon se dresse sur la pointe de ses pieds afin de déposer son offrande dans le tronc des pauvres. La petite fille relève son cotillon pour prendre une pièce de monnaie dans sa pochette. Un troisième marmot est orné d'un bouquet aussi grand et aussi gros que lui.

N° 345. — *Paysage.* — (M. **Boulanger**, de Gand.)

Vue prise à Amsterdam, sur le Taye. On aperçoit une jolie église avec son clocher, un port, des barques, un pont, une foule animée qui travaille, se promène, court à ses affaires.

N° 496. — *Le Tannhaeuser.* — (M. **Carl Lasch**, de Leipzig.)

Une tradition allemande dit qu'après la destruction de ses temples,

Vénus se réfugia dans les montagnes de la Thuringe, où elle attira le ménestrel Tannhaeuser.

La déesse des amours, n'ayant pour costume qu'une légère draperie rose, est auprès d'une grotte dont l'entrée laisse apercevoir un palais splendidement sculpté. Une bande d'Amours portant des flambeaux la précède.

Le ménestrel charmé de ce spectacle se précipite sur les pas de la déesse, malgré les obstacles que lui opposent un personnage fantastique et quelques petits êtres grotesques qui ont pris l'extérieur de forgerons.

N° 680. — *La Fable et la Vérité.* — (M. **Pierre Coomans**, de Bruxelles.)

Les deux divinités, voyageant au hasard, se sont rencontrées près du puits fameux qui sert de demeure à l'une d'elles. La Fable est richement vêtue, couverte d'or et de bijoux; la pauvre Vérité n'a pour tout costume qu'une longue chevelure blonde qui lui sert de voile. La Fable cherche à faire comprendre à sa rivale qu'elle doit abandonner son miroir et accepter la moitié du splendide manteau dont elle veut lui couvrir les épaules. Mais la Vérité repousse toutes ses offres.

N° 839. — *Marino Falerio.* — (M. **Cesare dell' Acqua**.)

Le vieux doge de Venise, pâle et souffrant, est assis dans un grand fauteuil et s'appuie contre un oreiller. Elena s'est approchée de lui, est tombée à genoux et lui demande un généreux pardon.

L'artiste, dans cette composition, a adopté l'opinion que la jeune épouse de Marino avait répondu à l'amour de Michel-Steno, amour qui excita la jalousie du vieillard et devint la cause de la conspiration dont la découverte amena la mort de Marino et le supplice de tous les conjurés.

N° 899. — *Memling.* — (M. **Henri Dobbelaère**, de Bruges.)

Malade et n'ayant pas les moyens de se faire soigner chez lui, Memling avait trouvé un asile dans l'hôpital de Bruges. Pour reconnaître la bienveillance et le dévouement des sœurs, il leur peignit la châsse de sainte Ursule, qui était en grande vénération au couvent. Souffrant encore, il est entouré de soins par les bonnes sœurs, qui viennent admirer en foule les peintures dont il décore leur précieux reliquaire.

N° 900. — *Assassinat de Charles le Bon.* — (M. **Henri Dobbelaère**, de Bruges.)

Charles Ier, dit le *Bon*, treizième comte de Flandre, était fils de Canut IV, dit le *Saint*, roi de Danemark. En 1126, il accompagna Louis le Gros dans son expédition d'Auvergne. A son retour, il périt victime d'une conspiration organisée par des gens qui se trouvaient

lésés dans leurs intérêts par une ordonnance relative au recensement des individus nés libres et de ceux nés serfs. Le prévôt Bertulfe Erembald et son neveu Burchard se mirent à la tête des conjurés.

Le meurtre fut commis le 2 mars 1127 dans l'église Saint-Donatien de Bruges. Le prince est assis dans sa chaire. Il fait l'aumône à une pauvre femme qui sollicite sa pitié. Les assassins se glissent derrière un pilier et s'apprêtent à le frapper à coups de hache.

Charles le *Bon* était juste et bienfaisant : on l'honore d'un culte public le 2 mars, anniversaire de sa mort tragique.

N° 1020. — *Le Moment suprême.* — (M. **Ernest Ewald**, de Berlin.)

Ce moment suprême, c'est la mort. Un pauvre jeune homme a été ramassé sur la route d'une forêt par trois religieux. Il est nu jusqu'à la ceinture. Il aura sans doute succombé dans un duel. Près de lui, on aperçoit sa toque, son épée brisée.

Deux des religieux l'ont conduit au pied d'un crucifix rustique planté sur la route et l'invitent à recommander son âme à Dieu. Un troisième religieux prie en levant les yeux vers le ciel.

N° 1163. — *Quand la Misère entre par la porte l'Amour s'envole par la fenêtre.* — (M. **Lorenz Frolich**, de Copenhague.)

C'est une vérité de tous les jours, une leçon de chaque instant. Mais à qui profitent-elles?

Un jeune homme s'oublie auprès d'une beauté blonde et facile. Il a orné une délicieuse demeure de toutes les douceurs de la vie. On chante, on boit, on aime. Mais le patrimoine est dépensé; la Misère, avec ses haillons, soulève la riche portière qui ne donnait jusqu'alors entrée qu'au Plaisir.... L'Amour a vu la figure hideuse de son implacable ennemie. Il s'échappe des bras de la jeune fille et s'envole par la fenêtre.

N° 1353 *bis*. — *Dante.* — (M. **Anselin Feuerbach**.)

Tableau non indiqué dans le Catalogue officiel. Dante y est représenté dans une riche campagne, entouré des femmes célèbres qu'il a chantées dans ses poëmes.

N° 1357. — *Les Jeunes Fumeurs.* — (M. **Jean Grund**, de Vienne.)

Cette bande très-peu respectable de gamins s'est échappée du village dont on aperçoit le clocher dans le lointain, après avoir mis la main sur un paquet de cigares. Cachés par un pli de terrain, ils se livrent au bonheur de fumer comme leurs grands frères.

On les voit dans toutes les attitudes possibles. L'un d'eux surtout est magnifique d'assurance avec son cigare dans la bouche. Un autre a été moins heureux. Le voilà tout pâle, obligé de s'étendre sur le

gazon. Il a des crampes d'estomac, des maux de cœur.... C'est bien fait. Il n'a que ce qu'il mérite.

N° 1383. — *Une École du soir.* — (M. **Van Haanen**, d'Utrecht.)

Tous les élèves sont groupés autour du maître, dont le bureau est éclairé par une lampe. Les tables des écoliers sont éclairées par des chandelles ; un gros poêle, bien chauffé, projette aussi une lumière rougeâtre dans un coin de la vaste salle.

La classe entière n'a pas l'air très-attentive. Ceux-ci causent à voix basse ; ceux-là font des pâtés d'encre sur les cahiers de leurs voisins ; d'autres brisent leurs plumes qu'ils prétendent mal taillées... La plus studieuse est une petite fille qui ne quitte pas des yeux son livre. Mais que lit-elle ? C'est peut-être un conte de fée. On n'avait pas encore inventé les romans-feuilletons.

N° 1391. — *Stradivarius.* — (M. **Édouard Hamman**, d'Ostende.)

Célèbre facteur d'instruments à cordes et à archet, Antoine Stradivarius naquit à Crémone vers 1670 et mourut vers 1728. Il fut le dernier et le plus habile élève des Amati. Il surpassa même ses maîtres. Joseph Guarnerius fut son élève. Les instruments de Stradivarius sont très-recherchés des artistes, qui les ont poussés quelquefois à des prix exorbitants dans les ventes.

M. Hamman l'a représenté, ici, dans son atelier, entouré d'outils, d'instruments commencés ou achevés. Il examine avec la plus grande attention un violon qu'il tient dans la main.

N° 1392. — *André Vesale.* — (M. **Édouard Hamman**, d'Ostende.)

Né à Bruxelles en 1514, André Vesale est regardé à bon droit comme le créateur de l'anatomie humaine. Sa réputation, résultat de travaux et d'une persévérance inouïs, s'étendit promptement dans le monde. On accourait de toutes parts pour l'entendre et profiter de ses leçons. Il fut le médecin de Charles-Quint et de Philippe II. Après une carrière agitée, il fut jeté par une tempête sur la côte de l'île de Zanthe et mourut de faim en 1564.

Il est ici représenté dans l'amphithéâtre de Bologne, debout, près d'un cadavre sur lequel il appuie la main armée d'un scalpel. Il avait été amené dans cette ville par le désir de confondre les accusations et les attaques portées contre lui par des adversaires et des rivaux.

N° 1394. — *La Demande en grâce.* — (M. **Édouard Hamman**, d'Ostende.)

La scène se passe dans la salle de l'*Anticollegio*, au palais ducal, à Venise.

Le doge vêtu de sa robe de drap d'or, entouré de ses ministres, de ses conseillers, est entré dans la salle. Une femme âgée, habillée de

noir, tenant une pétition à la main, se précipite à ses pieds. Près d'elle, également agenouillée, est une jeune femme pressant un enfant sur son cœur.

N° 1429. — *Lucas Signorelli*. — (M. **Heilbuth**, d'Hambourg.)

Ce nom est celui d'un peintre florentin dont la vieillesse fut cruellement éprouvée. Il sortait d'un couvent qu'il enrichissait de ses œuvres, lorsqu'il rencontra sur le seuil un triste cortége apportant un cadavre sur un brancard.

Ce cadavre était celui de son fils qui venait de se faire tuer dans une rixe, et qu'avaient relevé ses camarades livrés au désespoir.

N° 1430. — *Le Fils du Titien et Béatrice Donato*.— (M. **Heilbuth**, d'Hambourg.)

Dans la galerie d'un palais dont les larges fenêtres ouvrent sur la mer, la belle Béatrice, à moitié vêtue, assise sur un divan, s'appuie amoureusement sur le fils du Titien. Le jeune homme est assis sur la balustrade du balcon et joue de la mandoline.

N° 1432. — *Le Tasse à Ferrare*. — (M. **Heilbuth**, d'Hambourg.)

Le tableau nous rappelle un des jours heureux, — si rares dans la vie du poëte, — de Torquato Tasso. Il a été admis dans l'une des pièces retirées du palais de la belle Éléonore, et, assis près d'elle, il lui lit quelques-unes de ses poésies.

La duchesse est à moitié étendue sur un riche divan. A côté d'elle est une jeune femme assise. Un seigneur, debout, prête également une sérieuse attention aux récits du poëte.

N° 1452. — *Wolf chez les brigands*. — (M. **Rodolphe Henneberg**, de Brunswick.)

Scène fantastique empruntée au *Criminel par déshonneur*, de Schiller. Ce Wolf, assis près de la table, entouré de femmes débraillées, d'hommes à figures rébarbatives, a tué un jeune chasseur, son rival. Le meurtre commis, il s'est jeté dans les montagnes et y a rencontré une bande de brigands. Ceux-ci ont entraîné le malheureux dans leurs repaires, lui ont fait partager leurs orgies. Ils finissent par lui persuader d'entrer dans leur bande et de devenir complice de leur vie d'assassinats et de brigandages.

N° 1454. — *Les Associés*. — (M. **Humbergh**, de Brunswick.)

Ces deux honnêtes personnages ne font pas connaître la raison sociale de leur société, mais je vais les décrire.

Leur cabinet de travail est le coin d'un bois; leurs costumes sont déguenillés; leurs plumes..., ce sont d'effroyables gourdins. Ils discutent le bilan de leur fortune.

Par terre, dans un sale foulard, des montres, des bijoux, empruntés

à des gens timides ou distraits. L'un des deux associés tient le portefeuille des valeurs.

Je vous présente la très-honorable maison Macaire, Bertrand et Cⁱᵉ. Ces messieurs sont dans une assez bonne position pour le moment. On n'aperçoit pas le plus petit chapeau de gendarme.

N° 1516. — *La Fête d'octobre à Rome.* — (M. **Hillingford**, de Londres.)

Charmante réunion de jeunes et belles Romaines dans tout l'éclat de leur pittoresque costume. Elles sont mêlées à leurs parents, à leurs amis, à leurs amants. Partout on pense au plaisir. Ici les tables sont couvertes de fruits, de vins à la couleur dorée. Là on chante... Plus loin on danse. Des calèches amènent les retardataires.

Dans le fond se dessinent les majestueux monuments de la ville éternelle.

N° 1544. — *Jeune marin rentrant dans sa famille.* — (M. **Carl Hubner**, de Kœnigsberg.)

Touchante scène d'intérieur. On a forcé le jeune marin, beau garçon à la figure résolue, à prendre la meilleure place au foyer. Il a voyagé bien loin, bien loin; il a vu des pays bien différents de celui qui lui a donné le jour; que de choses il a à raconter! L'auditoire est tout yeux, tout oreilles. Le père et la mère surtout ne peuvent se lasser de regarder leur enfant. Puis, tout autour, les jeunes filles, les garçons.... On travaillait, mais l'attention a été troublée. On ne s'occupe que des récits merveilleux du jeune marin.

N° 1579. — *La Reine des cieux.* — (M. **Ittenbach**, de Kœnigswinter.)

La sainte Vierge est représentée la couronne en tête, le sceptre à la main, assise sur un trône brillant dont les marches sont couvertes de fleurs. Elle tient sur ses genoux l'enfant Jésus.

A droite de la Vierge est saint Remy en costume de religieux; à gauche, saint Louis de Toulouse en costume d'évêque.

Tous deux sont agenouillés et en adoration devant la Reine des cieux.

N° 1580. — *Saint Louis de Toulouse.* — (M. **Ittenbach**, de Kœnigswinter.)

Ce buste-portrait est la répétition de la figure de l'évêque peint dans le précédent tableau.

N° 1656. — *Le Musicien aveugle.* — (M. **Ten Kate**, d'Amsterdam.)

Le pauvre homme, entouré d'une famille tout aussi pauvre, tout aussi déguenillée que lui, est entré timidement dans une salle d'auberge occupée par des soldats et des voyageurs. Il vient leur offrir un concert improvisé. Quelle musique va-t-il leur donner avec les misérables instruments qui composent l'orchestre?

N° 1659. — *L'Alerte !* — (M. **Ten Kate**, d'Amsterdam.)

Nous sommes ici dans un moment de révolution ou d'émeute. Il y a eu, sans doute, un temps d'arrêt, et les acteurs de ces désordres sanglants en ont profité pour se reposer. Ils jouaient, ils buvaient dans cette vaste salle basse. Tout à coup la porte s'ouvre. Un homme blessé, l'épée brisée à la main, ouvre la porte près de laquelle vient de tomber un cadavre. « Alerte ! on se bat, on s'égorge. » Et, en effet, dans la rue on voit des gens faire le coup de feu. Alors chacun s'arme et se dispose à combattre. Bonne chance, mes gaillards !

N° 1669. — *La Cinquantaine.* — (M. **Louis Knaus**, de Wiesbaden.)

Fête de campagne rendue avec autant de verve que de gaieté. Dans un joli site une foule de braves gens se sont réunis pour célébrer la *Cinquantaine* de ce couple respectable qui entre si gaiement et si résolûment en danse en présence de leurs enfants, de leurs petits-enfants, de leurs arrière-petits-enfants et de leurs amis.

L'orchestre a donné le signal. Les danseurs vont prendre la mesure, au grand étonnement des spectateurs. Les uns rient, les autres applaudissent ; ceux-ci plaisantent. Ce sera un grand événement pour le village que cette fête champêtre où chacun joue son rôle. Chaque groupe est une scène remplie de vérité, surtout cette jeune mère qui allait donner le sein à son enfant. Le marmot est tellement stupéfait de l'action de ses grands parents que, pour un moment, lui-même abandonne la source de vie qu'on lui présentait.

N° 1670. — *Le Marais de la Campine.* — (M. **Alfred de Knyff**, de Bruxelles.)

Tableau d'un grand effet. Sur le devant une espèce de lac, les prairies coupées par les flaques d'eaux dormantes. Sur la gauche un épais bouquet d'arbres et une chaussée que traversent des vaches conduites par une paysanne.

N° 1911. — *Le comte Pâris et Juliette.* — (M. **Leighton**, de Scarborough.)

Scène du drame de *Roméo et Juliette.* Le palais des Capulet était disposé pour les fêtes des fiançailles de Juliette avec son cousin. Le comte Pâris est venu, la tête couronnée de fleurs ; il approche, et que voit-il ? Sa belle et jeune fiancée étendue morte sur un lit, près de sa mère, de son père, qui la pleurent.

Le père Laurent veut l'arracher à ce triste spectacle. Cette mort, on le sait, n'était qu'une léthargie, mais elle devait bientôt devenir une mort réelle par suite du désespoir et de la fatale erreur de Roméo.

N° 1997. — *Les Maux de la guerre.* — (M. **Joseph Lies**, d'Anvers.)

C'est une scène du moyen âge, un souvenir de ces guerres que se

faisaient alors des villes peu éloignées les unes des autres. Après la victoire, on a mis le feu à la cité surprise et vaincue, puis les vainqueurs s'en retournent chez eux avec les produits du pillage. Ceux-ci traînent à leur suite des prisonniers de tout âge, enchaînés les uns aux autres; ceux-là des bestiaux; les autres sont chargés d'étoffes, de bijoux, de bourses, de bouteilles. Sur le second plan, on aperçoit un chariot dans lequel on a entassé de pauvres jeunes filles qui pleurent et se désespèrent.

N° 2000. — *Au lac de Némi, près de Rome.* — (M. **Karl Lindemann-Frommel**, de Carlsruhe.)

Ce tableau appartient à S. A. R. le grand-duc de Bade. Il offre la vue d'un vaste palais dans l'un des plus beaux sites de l'Italie. Élevé sur le sommet d'une colline isolée, il domine le lac et une immense étendue de pays. Sur le premier plan, les eaux viennent former un magnifique bassin et baignent les flancs abrupts de la colline.

N. 2003. — *L'Estafette.* — (M. **Lingemann**, d'Amsterdam.)

Le moment est mal choisi pour apporter une dépêche à ce jeune officier. Il a déposé son armure, s'est mis à son aise et s'apprête à prendre une friande collation. Il lit la dépêche qu'un de ses compagnons suit par-dessus son épaule. Le soldat estafette est debout, le chapeau à la main.

Intérieur et costumes hollandais du dix-septième siècle.

N° 2047. — *Les Adieux.* — (M. **Charles Lucy**, d'Angleterre.)

Ce sont ceux de lord et lady Russell. La scène se passe dans une prison. A la fenêtre du fond on aperçoit une femme qui pleure. Au moment de franchir le seuil de la porte, lady Russell presse une dernière fois la main de son mari.

N° 2048. — *Le général Bonaparte.* — (M. **Charles Lucy**, d'Angleterre.)

Souvenir de l'expédition d'Égypte. Bonaparte est à bord du vaisseau l'*Orient*, qui le transporte avec les généraux et les savants qu'il a rassemblés autour de lui. Debout près d'un mât, il s'adresse aux personnages qui l'entourent et qui sont assis autour d'une table que l'on a dressée sur le pont du navire. Non loin de Bonaparte est Kléber, qui le contemple avec une sorte d'admiration.

N° 2130. — *François Ier* — (M. **Edward May**, de New-York.)

Le roi vient de perdre son fils, sur lequel il avait fondé les plus grandes espérances. Dans sa douleur il s'est jeté à genoux, et, levant les yeux vers le ciel, il prie pour ce fils qu'il ne reverra plus, pour lui-même, pour la France.

Derrière François Ier sont plusieurs personnages assis ou agenouillés, un cardinal,

N° 2131. — *Haïdée et Zoé.* — (M. **Edward May**, de New-York.)

Les deux jeunes filles ont trouvé le corps de Don Juan sur la plage encore battue par la tempête. Elles le relèvent et cherchent à reconnaître si le beau naufragé existe encore.

N° 2163. — *La première Prière.* — (M. **Jean-Georges Meyer**.)

La nuit est venue; on a allumé la lampe; il faut penser à coucher les petits enfants. La grand'mère a tout préparé. Déjà un petit garçon, une petite fille, sont à genoux. La jeune mère tient sur ses genoux le dernier de ses enfants. Elle lui apprend à joindre les mains et à murmurer quelques mots de reconnaissance au Créateur qui a béni les travaux de cette famille heureuse dans sa tranquille médiocrité.

N° 2234. — *La Visite du curé.* — (M. **Van Muyden**.)

Un curé, jouissant de la santé la plus florissante, est entré dans la demeure d'un de ses paroissiens. La ménagère se hâte de courir à l'armoire pour lui offrir des rafraîchissements. Le saint homme s'est assis et à replacé son grand chapeau sur sa tête. Il interroge le petit garçon : — « Est-on sage, obéissant ? » — Le marmot, dont le costume est quelque peu en désordre, n'est pas trop sûr de son fait. Immobile et comme au port d'arme, il semble chercher sa réponse.

N° 2618. — *Un Déménagement.* — (M^{me} **Henriette Ronner**, d'Amsterdam.)

Il paraît que c'est encore l'usage en Hollande de remplacer quelques fois les chevaux par les chiens. Cinq de ces derniers sont attelés à une petite charrette, dans laquelle on a entassé le ménage de quelque pauvre diable.

N° 2626. — *Sainte Agnès.* — (M. **Rothermel**, de Philadelphie.)

Soupçonnée d'avoir embrassé secrètement le christianisme, Agnès, qui appartenait à une famille romaine très-distinguée, fut enveloppée dans la persécution qui signala le règne de Dioclétien. La légende dit qu'elle subit le martyre à l'âge de treize ans. Avant, on avait fait subir à sa chasteté le plus infâme des supplices.

L'artiste en a donné une idée dans ce tableau. Agnès a été envoyée dans un lieu de débauche, au milieu d'une foule de prostituées, s'abandonnant à leurs orgies. En vain on cherche à la tenter, à la séduire. Elle résiste à toutes les provocations. Elle conserve sa foi et sa pureté.

N° 2627. — *L'Escalier des Géants, à Venise.* — (M. **Rothermel**, de Philadelphie.)

En donnant une vue de cet escalier monumental qui joue un rôle important dans l'histoire de Venise, le peintre y a ajouté une des

scènes dramatiques dont il fut souvent le témoin. Il a représenté la scène des derniers moments de François Foscari, doge de 1423 à 1457.

Son gouvernement fut signalé par plusieurs guerres contre les ducs de Milan, mais il fut abreuvé de chagrins domestiques pendant tout le temps de son pouvoir. Il perdit trois de ses fils, le quatrième fut exilé. Déposé en 1457 par les intrigues de ses ennemis, il ne voulut quitter le palais ducal qu'en présence du peuple et en descendant l'Escalier des Géants. C'est de la dernière marche qu'il adressa sa protestation à ses persécuteurs. Il était plus qu'octogénaire. Le lendemain de l'élection de Malipieri, il mourut de saisissement en entendant sonner la cloche de Saint-Marc qui annonçait le triomphe de son rival.

N° 2658. — *Solitude norvégienne.* — (M. **Georges Saal**, de Coblentz.)

Montagnes escarpées et couvertes de pins, cascades, torrents, roches abruptes, débris d'arbres renversés et brisés par quelque épouvantable bouleversement, tout est réuni dans cette toile pour donner une idée d'une vaste solitude.

On aperçoit sur un plateau un ours femelle qui joue tranquillement avec deux de ses oursons.

N° 2723. — *Derniers honneurs rendus à Masaniello.* — (M. **Charles Schlœsser**, de Darmstadt.)

La scène se passe à Naples en 1647, en présence d'une foule immense. Masaniello est étendu sur un lit de parade que ses compagnons ont apporté sur une vaste place, au pied d'un autel improvisé, en présence d'un splendide palais dont le peuple inonde les degrés. Le cardinal Filomarino a été forcé d'en sortir pour aller dire la messe des morts en l'honneur du révolté qui avait tenu pendant sept jours Naples en sa puissance.

N° 2728. — *Chevaux hongrois.* — (M. **Schmitson**, de Francfort-sur-le-Mein.)

Au premier aspect, cette foule de chevaux galopant à travers une vaste prairie, les crinières au vent, le poil long, sans brides, sans entraves, comme affolés, vous transporte dans un monde fantastique. On croirait voir les montures des démons ou des sorcières. Il n'en est rien. Ce sont des chevaux hongrois jouant entre eux et courant après deux chiens de Czikos, deux pauvres bêtes non moins bizarres de formes, non moins velues que le chien endiablé du docteur Faust.

N° 2776. — *Laure et Pétrarque.* — (M. **Joseph van Severdonck**.)

Le peintre a réuni sur sa toile deux êtres qui ne purent être unis en ce monde. La belle Laure de Noves résista à l'amour de Pétrarque, à toutes les tentatives que le poëte fit pour la séduire. Elle avait été

mariée à dix-sept ans et donna quatorze enfants à son mari. Neuf vivaient encore lorsqu'elle mourut à l'âge de quarante ans, atteinte par la peste qui désola Avignon en 1348.

Tous deux sont assis sous un élégant portique. Laure, soutenant son menton de la main droite, semble écouter les discours du poëte. Sa main gauche est appuyée sur le dos d'une jolie levrette. La vue s'étend sur un riche paysage. Dans le lointain, une société brillante semble se diriger vers la retraite des deux causeurs.

N° 2804. — *Les Bœufs*. — (M. **Joseph Stevens**, de Bruxelles.)

Dans un champ terminé par un bois épais, deux bœufs attelés à une charrue se reposent. C'est la traduction en peinture de ces vers de Pierre Dupont :

> Lorsque je fais halte pour boire,
> Un brouillard sort de leurs naseaux,
> Et je vois sur leur corne noire
> Se poser les petits oiseaux.

N° 2808. — *Curiosité royale*. — (M. **Straszenski**, de Tokarowka.)

Le roi Stanislas Auguste avait pour peintre particulier Marcello Bacciarelli. Sa Majesté apprit un jour que Marcello faisait le portrait complet d'une des belles dames de sa cour. Madame *** avait eu l'idée de se faire représenter en Diane chasseresse, sans le moindre costume.

Stanislas était curieux. Il séduisit facilement la camériste du peintre, et le voilà entré sur la pointe du pied dans l'atelier, qui examine le modèle à travers une fente du paravent. Heureusement la camériste a prévenu malignement son maître ; plus heureusement encore, madame *** tourne le dos à l'Actéon couronné.

N° 3007. — *La Déclaration*. — (M^{lle} **Caroline de Weiler**, de Mannheim.)

Il était difficile qu'il en fût autrement. Cette jolie fille, assise sur les marches de l'escalier de sa maison, et écoutant d'un air timide et satisfait à la fois, était la voisine de ce brave garçon qui lui parle de son amour avec un embarras si passionné. Une simple barrière séparait les deux habitations, mais n'empêchait pas de se voir.... Un beau jour l'Amour s'est dit que l'obstacle deviendrait inutile, que les deux héritages n'en feraient plus qu'un, et je crois bien que ce beau jour est arrivé.

BUSTES. — GRAVURES. — STATUETTES. — DESSINS.
— DESSINS D'ARCHITECTURE.
— LITHOGRAPHIES. — CHROMO-LITHOGRAPHIES.
— MÉDAILLES.

Galeries N⁰ˢ 16, 17 et 18.

N° 296. — *Histoire de la métallurgie.* — (M. **François Bonhommé.**)

Ces curieux et intéressants travaux, formant plusieurs feuilles de grandes dimensions, ont été commandés par le ministère d'État pour les salles d'étude du dessin de l'École impériale des mines. C'est, en effet, comme l'indique le titre, une *Histoire de la métallurgie.* J'en donnerai les principaux chapitres.

LE MARTEAU-PILON. — Vue intérieure d'un atelier de marteaux à vapeur. Forgeage d'un arbre coudé pour la machine d'une frégate à hélice de huit cents chevaux.

LA HOUILLE. — LA FONTE. — LE FER. — LES MACHINES. — Ensemble d'un grand établissement comprenant les industries réunies de l'extraction de la houille, de la fabrication de la fonte et du fer et de la construction des machines. — *Le Creusot.*

LES LAMINOIRS A RAILS. — Vue intérieure d'une forge moderne. — Laminage de rails au gros mill.

Dessin des types français choisis dans le personnel des ingénieurs, contre-maîtres et ouvriers d'un grand établissement métallurgique.

Tous ces dessins, d'une grande exactitude, exécutés avec vigueur et correction, composent un ensemble aussi nouveau qu'instructif.

N° 993. — *Dessin.* — (M. **Elster.**)
Entrée de Notre-Seigneur à Jérusalem. Jésus-Christ, monté sur un âne, est sur le second plan, au milieu d'une foule immense qui l'acclame, jette sur son chemin des fleurs et des palmes.

N° 1164. — *Dessin.* — (M. **Frolich**, de Copenhague.)

Allégorie qui montre la Fortune posée sur une bulle fragile, et distribuant ses dons à la foule qui la poursuit de ses clameurs et de ses prières. Elle jette une couronne à un pâtre qui, paisiblement assis, garde son troupeau.

N° 1376. — *Dessin au fusain.* — (Feu **Jean-Baptiste Guignet**.)

Cette composition bizarre, à peine indiquée, avait été désignée par son auteur sous ce titre : *l'Opinion publique.* Voici son programme :

« L'Ingratitude, la Calomnie, l'Hypocrisie, accusent les plus sublimes vertus; l'Opinion couronne l'Ignorance; le Génie, assassiné, meurt dans les bras de la Religion, qui le soutient et le console. La Vérité se voile, pleure son miroir brisé, et s'enfuit avec les illusions de la gloire, de l'amour, de l'amitié et de l'humanité. »

N° 3047. — *Buste.* — (M. **Adam Salomon**.)

Buste de madame Émile de Girardin, née Delphine Gay, née à Aix-la-Chapelle le 26 janvier 1804, morte à Paris le 29 juin 1855. Ses succès ont été nombreux. Elle a abordé avec un égal talent la poésie, le roman, le théâtre et la littérature légère.

N° 3062. — *Buste.* — (M. **Auvray**.)

Portrait d'Antoine Watteau, né en 1684 à Valenciennes, mort en 1721 à l'âge de trente-sept ans, au village de Nogent, près Paris. On a proposé d'élever un monument à sa mémoire dans l'église de cette commune. Il avait commencé par peindre des décors de théâtre et fut longtemps plongé dans la misère. Sa réputation grandit tout à coup. Ses ouvrages, adoptés par la mode, ont été gravés par les plus célèbres artistes du temps. Ils sont si nombreux qu'on les a réunis dans trois volumes contenant 563 planches.

N° 3090. — *Buste.* — (M. **Guillaume Bonnet**.)

Portrait de Victor Orsel, peintre distingué, mort il y a peu d'années. Il a exécuté un grand nombre de peintures remarquables pour l'église Notre-Dame de Lorette de Paris.

N° 3091. — *Gravure en médailles.* — (M. **Maurice Borrel**.)

Médaillons et médailles, parmi lesquels le portrait de M. Provost, sociétaire de la Comédie-Française.

N° 3095. — *Gravure en médailles.* — (M. **Antoine Bovy**.)

Médaille commémorative de l'Exposition universelle de 1855, commandée par la Commission des monnaies et médailles.

Sur le revers, la France, devant la façade du Palais de l'Industrie,

distribue des récompenses aux diverses nations qui ont figuré à l'Exposition universelle.

On lit au-dessus de la figure de la France cette légende : *Beaux-arts. — Industrie.*

En exergue, on a gravé ces mots : *Exposition universelle. — MDCCCLV.*

N° 3116. — *Le maréchal de Perignon.* — (M. **Jules Cambos**.)

Maréchal de France depuis le rétablissement de cette dignité, sénateur depuis 1801, puis pair de France, le marquis de Perignon mourut en 1819. Il était né à Grenoble en 1754. Il fut successivement député aux états généraux, militaire, commandant en chef des armées françaises, ambassadeur.

Sa statuette, qui le représente tête nue, en grand uniforme, est en bronze argenté.

N° 3126. — *Sculpture.* — (M. **Eugène Caudron**.)

L'Innocence cachant l'Amour dans son sein. Étude de jeune fille candidement enveloppée dans ses voiles, et pressant sur sa poitrine un Amour, qui s'est fait bien petit pour tenir moins de place. Il sourit perfidement de l'imprudence de la pauvrette, qui ne se doute guère qu'elle prend pitié de son plus implacable ennemi.

N° 3127. — *Buste.* — (M. **Cavelier**.)

Portrait d'Ary Scheffer, né en 1794, mort il y a peu de temps. Son œuvre est considérable. Il avait débuté au Salon de 1812 par un tableau d'*Abel et Thirza chantant les louanges du Seigneur.* Il est célèbre par ses compositions religieuses et surtout par les pages intéressantes et dramatiques que lui a inspirées le drame fantastique de *Faust*.

N° 3128. — *Buste.* — (M. **Cavelier**.)

Portrait de M. Henriquel Dupont, graveur français, né à Paris en 1797. Il a gravé un grand nombre d'ouvrages d'après les tableaux des artistes les plus célèbres. L'un des plus remarquables est l'*Hémicycle de l'École des beaux-arts*, peint par Delaroche. M. Henriquel Dupont est membre de l'Institut, — Académie des beaux-arts, — depuis l'année 1849.

N° 3171. — *Buste.* — (M. **Dantan** aîné.)

Portrait de Louis-Benoît Picard, membre de l'Académie française, l'un de nos écrivains dramatiques les plus gais, les plus comiques, les plus spirituels.

Ce buste, commandé par le ministre d'État et de la Maison de l'Empereur, est destiné à la galerie déjà si remarquable du Théâtre-Français.

N° 3200. — *Buste.* — (M^lle **Fanny Dubois-Davennes.**)

Portrait fort ressemblant de Béranger. Mademoiselle Dubois-Davennes en avait déjà publié un, de petite dimension, qui a obtenu beaucoup de succès. Celui-ci a été commandé à la jeune artiste par le ministère d'État. Mademoiselle Dubois-Davennes est la fille du directeur de la scène au Théâtre-Français.

N° 3271. — *Washington.* — (M. **Greenough.**)

Le libérateur de l'Amérique est monté sur un cheval au repos. Il porte l'uniforme. Mais les combats ont cessé; l'Amérique est délivrée de ses oppresseurs; il va falloir songer à créer la nation, à discuter ses lois. L'œuvre du législateur va commencer. Washington remet son épée dans le fourreau.

N° 3306. — *Statuette.* — (M. **Victor Huguenin.**)

C'est encore l'épisode tant de fois traité de la chaste Susanne. La jeune femme, surprise par les deux vieillards, se hâte de ramener quelques draperies pour cacher sa nudité.

N° 3308. — *Statuette.* — (M. **Victor Huguenin.**)

Le Sommeil! Belle jeune fille, aux formes opulentes, étendue et appuyant sa tête sur un bras. Elle a écarté une partie des vêtements qui aurait pu dissimuler la vue de ses charmes.

N° 3314. — *Buste.* — (M. **Iselin.**)

Portrait de S. A. I. le prince Jérôme-Napoléon Bonaparte.

N° 3315. — *Buste.* — (M. **Iselin.**)

Portrait du prince I. N. Bonaparte, lieutenant au premier chasseur d'Afrique.

N° 3342. — *Buste.* — (M. **Pollet.**)

Portrait de S. M. l'Empereur Napoléon III.

N° 3343. — *Buste.* — (M. **Pollet.**)

Portrait de S. M. l'Impératrice des Français. — Le diadème est incrusté de camées antiques.

N° 3345. — *Sculpture.* — M^me **Lefèvre-Deumier, née Marie-Louise Roulleaux-Dugage.**)

Portrait de S. M. l'Impératrice des Français. Quelques fleurs terminent le buste, modelé avec autant de grâce que de délicatesse.

N° 3393. — *Gravure en médaille.* — (M. **Louis Merley.**)

Médaille commémorative de l'inauguration de la statue équestre en

bronze de Napoléon Ier à Cherbourg. Sur le revers, on voit la représentation exacte de la statue exécutée par M. le Veel.

Peu de monuments ont inspiré autant de vers aux poëtes que ce remarquable ouvrage qui se dresse fièrement sur les côtes de l'Océan. En voici d'inédits et qui sont l'œuvre d'un jeune professeur du lycée de Caen, M. Léon Chervier. C'est le début d'un dithyrambe plein de chaleur et d'énergie :

> Napoléon ! c'est lui.... — Voyez son noir coursier
> Ronger, en frémissant, son double frein d'acier.
> L'éclair brille dans ses prunelles !
> Comme il retient l'élan de son robuste rein !
> On croit voir sous son pied, de son socle d'airain,
> Jaillir des gerbes d'étincelles !
>
> Une vapeur de feu fait frémir ses naseaux :
> Il hennit et recule au bruit grondant des eaux
> Roulant leurs vagues vagabondes,
> Comme il hennit d'effroi le jour, où sur ce bord
> Son maître s'arrêta, du doigt creusant un port,
> Et d'un geste enchaînant les ondes !
>
> Voyez-le calme, lui, le grand homme, le front
> Incliné, soucieux, vers l'abîme profond,
> Grand comme en un jour de bataille,
> Quand les fiers régiments de ses vieux grenadiers
> Se hérissaient de feux et que des corps entiers
> Disparaissaient sous leur mitraille.

N° 3394. — *Gravure en médaille.* — (M. **Louis Merley**.)
Médaille commémorative de l'inauguration de l'église Sainte-Clotilde.

N° 3426. — *Buste.* — (M. le comte de **Nieuwerkerque**.)
Portrait de S. A. la princesse Murat.

N° 3436. — *Gravure en médaille.* — (M. **Oudiné**.)
Dans ce cadre contenant plusieurs médaillons, j'indiquerai : la médaille commémorative de la fondation de la cathédrale de Marseille ; — la médaille commémorative de l'avènement de Napoléon III à l'empire.

N° 3462. — *Buste.* — (M. **Élias Robert**.)
Portrait de madame Madeleine Brohan, sociétaire de la Comédie-Française.

N° 3506. — *Gravure en médaille.* — (M. **Vauthier-Galle**.)
Médaille commémorative de la construction du pont de l'Alma, commandée par le ministère de l'agriculture, du commerce et des travaux publics.

BUSTES. — GRAVURES, ETC.

N° 3511. — *Pradier.* — (M. **Victor Vilain.**)

L'un des artistes les plus éminents de notre époque, James Pradier, est mort subitement dans une promenade à la campagne aux portes de Paris, il y a quelques années. Son talent aussi remarquable que gracieux, élégant et correct, se distingua surtout dans les statues de femmes. Son œuvre est considérable. Nos musées, nos principales villes, possèdent de ses œuvres.

N° 3518. — *Gravure à la manière noire.* — (M. **Allais.**)

Raphaël faisant le portrait de la princesse d'Aragon, d'après M. de Pignerolle.

N° 3519. — *Gravure,* — (M. **Joseph Bal**, d'Anvers.)

La Belle Jardinière, d'après le tableau de Raphaël de la galerie du Louvre.

N° 3522. — *Gravure.* — (M. **Barrard.**)

Bataille de Guiourgévo, d'après M. Philippoteaux.

N° 3526. — *Gravure.* — (M. **Gustave Bertinot.**)

L'Amour fraternel, d'après M. Bouguereau.

N° 3527. — *Gravure.* — (M. **Auguste Blanchard.**)

Le Congrès de Paris, d'après le tableau de M. Édouard Dubufe, exposé en 1857, et commandé par le ministère d'État et de la maison de l'Empereur.

N° 3534. — *Gravure.* — (M. **Augustin Burdet.**)

L'Immaculée Conception, d'après le tableau de Murillo de la galerie du Louvre.

N° 3535. — *Gravure.* — (M. **Augustin Burdet.**).

La Vierge et l'Enfant Jésus, d'après Van Dyck.

N° 3536. — *Gravure.* — (M. **Calamatta.**)

Portrait de Rubens, d'après lui-même.

N° 3540. — *Gravure à la manière noire.* — (M. **Castan.**)

Michel Ange, d'après M. Cabanel.

N° 3542. — *Gravure.* — (M. **Paul Chenay.**)

Éberhard, comte de Wirtemberg, dit le *Larmoyeur*, d'après le tableau d'Ary Scheffer. Il fait partie de l'exposition des œuvres du célèbre peintre qui a lieu, en ce moment, boulevard des Italiens, dans l'hôtel du marquis d'Herefordt.

N° 3546. — *Gravure*. — (M. **Amédée Colin**.)
Bataille de Zaatcha, d'après un dessin de M. Beaucé.

N° 3549. — *Gravure à la manière noire*. — (M. **Cornilliet**.)
Mozart exécutant son *Don Juan* pour la première fois devant les artistes de Prague, d'après M. Hamman.

N° 3552. — *Gravure*. — (M. **Cornilliet**.)
François Ier et sa cour dans l'atelier de Benvenuto Cellini, d'après M. Ender.

N° 3555. — *Gravure*. — (M. **Dien**.)
Portrait de Michel Ange, d'après une peinture exécutée par lui-même.

N° 3556. — *Gravure à la manière noire*. (M. **Hermann Eichens**, de Berlin.)
Florinde, d'après M. Winterhalter.

N° 3558. — *Gravure*. — (M. **Léopold Flameng**, de Bruxelles.)
Portrait de madame la comtesse d'Agout, d'après un dessin de Claire-Christine.

N° 3561. — *Gravure*. — (M. **Follet**.)
Le corps d'armée du général Yusuf dans la Dobrudja, — campagne de Crimée, — d'après M. Philippoteaux.

N° 3562. — *Gravure*. — (M. **Follet**.)
Massacre des Strélitz, d'après M. Yvon.

N° 3563. — *Gravure*. — (M. **Jules François**.)
Dernière Prière des enfants d'Édouard, d'après Paul Delaroche.

N° 3564. — *Gravure*. — (M. **Jules François**.)
Mater dolorosa, d'après Paul Delaroche.

N° 3568. — *Gravure à la manière noire*. — (M. **Adolphe Gautier**.)
Les Zouaves à l'assaut, — campagne de Crimée, — d'après M. Horace Vernet.

N° 3572. — *Gravure à la manière noire*. — (M. **Édouard Girardet**.)
Les Girondins, d'après Paul Delaroche.

N° 3573. — *Gravure à la manière noire*. — (M. **Édouard Girardet**.)
La Cinci, d'après Paul Delaroche.

N° 3575. — *Gravure à la manière noire.* — (M. **Paul Girardet.**)
Daniel dans la fosse aux lions, d'après M. Horace Vernet.

N° 3576. — *Gravure à la manière noire.* — (M. **Paul Girardet.**)
Colloque de Poissy, d'après M. Robert-Fleury.

N° 3578. — *Gravure.* — (M. **Hilaire Guesnu.**)
Le Déjeuner, d'après M. Philippe Rousseau.

N° 3580. — *Gravure.* — (M. **Augustin Bridoux.**)
La Vierge dite Aldobrandine, d'après Raphaël.

N° 3581. — *Gravure sur bois.* — (M. **Adolphe Gusmand.**)
Champ de bataille d'Eylau, d'après Gros, dessin de M. Cabasson.

N° 3584. — *Gravure à la manière noire.* — (M. **Auguste Jouanin.**)
Portrait à mi-corps de S. M. l'Impératrice des Français, d'après M. Winterhalter. Sa Majesté est coiffée d'un chapeau de paille.
S. M. l'Impératrice a daigné accorder le titre de son graveur à M. Jouanin, auteur de cette belle gravure.

N° 3585. — *Gravure.* — (M. **Ferdinand Joubert.**)
Une Récréation de collége en Angleterre.

N° 3587. — *Gravure.* — (M. **Joseph Keller**, de Linz.)
Reproduction en de grandes dimensions de la fresque de Raphaël au Vatican, *la Dispute du saint sacrement.*

N° 3591. — *Gravure.* — (M. **Nicolas Laugier.**)
La Vierge au Lapin blanc, d'après le tableau de Titien de la galerie du Louvre. Ce tableau, dans le Catalogue du Musée, est désigné sous le nom de la *Sainte Famille.*
La Vierge, assise à terre, tient un lapin blanc, que l'Enfant Jésus, dans les bras de sainte Catherine, paraît lui demander avec instance. Sur la droite du tableau, des moutons paissent, et saint Joseph caresse une brebis noire.

N° 3596. — *Gravure.* — M. **Désiré Lefèvre.**)
L'Immaculée Conception, d'après le tableau de Murillo de la galerie du Louvre.

N° 3603. — *Gravure.* — (M. **Alphonse Leroy.**)
Suite de *fac-simile*, de dessins de maîtres de la galerie du Louvre et de quelques collections particulières.
Entre autres : Sujet mithologique, d'après Corrége; — Tête d'homme, d'après Léonard de Vinci; — Étude pour une sibylle, d'après Michel-Ange; — l'Extrême-Onction, d'après le dessin de Poussin, etc.

Nos 3605 et 3606. — *Gravure.* — (M. **Gabriel Levasseur.**)

Ruth et Noémi, d'après Ary Scheffer ; — Jacob et Rachel, d'après le même peintre.

No 3612. — *Gravure à la manière noire.* — (M. **Alexandre Manceau.**)

Chasse au moufflon, d'après M. Horace Vernet.

No 3614. — *Gravure à la manière noire.* — (M. **Claude Manigaud.**)

Tobie et Sarah.

No 3619. — *Gravure.* — (M. **Léopold Massard.**)

Portrait à mi-corps de M. Barthe, premier président de la Cour des comptes, sénateur.

No 3622. — *Gravure.* — (M. **Paul Mercury.**)

Admirable reproduction de la Jane Gray de Paul Delaroche.

Nos 3625, 3626 et 3627. — *Gravure.* — (M. **Pierre Metzmacher.**)

Portraits de M. Berlioz, compositeur ; — de M. Jules Sandeau, de l'Académie française, d'après M. Henri Lehmann ; — de M. Félicien David, compositeur, d'après M. Vidal.

No 3632. — *Gravure.* — (M. **Henry Nusser,** de Dusseldorff.)

Gravure très-fine, d'après un dessin très-original de Mintrop, représentant *le Concert des anges.*

No 3634. — *Gravure.* — (M. **Charles Pardinel.**)

La Mort de Luther, d'après M. Labouchère. Cet événement arriva à Eisleben, en Saxe, le 18 février 1546. Luther était né dans cette ville en 1484.

No 3636. — *Gravure à la manière noire.* — (M. **Pierre Pichard.**)

Le Poussin, sur les bords du Tibre, trouvant la composition de son Moïse sauvé des eaux, d'après le tableau de Benouville.

No 3640. — *Gravure.* — (M. **Victor Pollet.**)

Reproduction du dessin de M. Bida, représentant les *Juifs sous les murs de Jérusalem.*

No 3642. — *Gravure.* — (M. **Pierre Rifaut.**)

Trois portraits *fac-simile*, d'après les dessins conservés à la Bibliothèque impériale, et représentant de Quélus, de Maugiron et madame de Sauve.

Ces gravures, d'une grande exactitude, font partie de la précieuse collection publiée par M. Niel, bibliothécaire du ministère de l'intérieur, sous le titre de *Portraits des personnages célèbres du seizième siècle.*

N° 3658. — *Gravure*. — (M. **Adolphe Stang**, de Dusseldorf.)

L'Annonciation, d'après M. Deger.

N° 3669. — *Gravure*. — (M. **Michel Verswyvel**, d'Anvers.)

Portrait en pied de S. A. R. et I. madame la duchesse de Brabant, d'après le tableau de M. de Keyser.

N° 3670. — *Gravure*. — (M. **Victor Vibert**.)

Le Bien et le Mal, d'après une composition de Victor Orsel.

N° 3671. — *Gravure*. — (M. **Adolphe Wacquez**.)

Ces études sont destinées à la précieuse collection de M. le duc de Luynes, les *Dessins de Raphaël*. Ils sont extraits du musée Wicar, de Lille.

1° Étude pour la Vierge de la maison d'Albe; — 2° verso du dessin précédent; — 3° Étude pour l'*École d'Athènes*.

N° 3672. — *Gravure*. — (M. **Frédéric Weber**, de Bâle.)

La Vierge au Linge, d'après le tableau de Raphaël, de la galerie du Louvre.

N° 3758. — *Lithographie*. — (M. **Soulange-Teissier**.)

Prise de la tour de Malakoff, le 8 septembre 1855, d'après le tableau de M. Adolphe Yvon, exposé en 1857. Cette lithographie est une des plus grandes qui aient jamais été exécutées.

N° 3760. — *Lithographie*. — (M. **Soulange-Teissier**.)

Portrait à mi-corps de M. le marquis de la Rochejaquelein, sénateur, d'après Charles Bazin. Ce peintre d'un véritable talent, et qui était un des bons élèves de Gérard, est mort au commencement de cette année.

N° 3761. — *Lithographie*. — (M. **Sudre**.)

Portrait de madame Sudre avec son enfant sur les genoux. *Facsimile* d'un dessin de M. Ingres. Dans le côté du dessin on lit ces mots de la main du célèbre peintre : *Ingres à madame Sudre*.

N° 3777. — *Gravure*. — (M. **Adam Glaser**, de Dorsten.)

Le Denier de César, d'après le tableau de Titien qui fait partie de la galerie royale de Dresde.

N° 3784. — *Architecture*. — (M. **Denuelle**.)

Décorations peintes, composées et exécutées dans divers édifices. Quelques-unes méritent d'être citées :

1° L'un des plafonds de l'hôtel de M. Péreire, rue du Faubourg-Saint-Honoré, à Paris;

2° Élévation et plafond de la chambre de S. M. l'Empereur, à l'hôtel de ville de Lyon;

3° Élévation et plafond de la chambre de S. M. l'Impératrice, à l'hôtel de ville de Lyon.

4° Élévation du petit salon de S. M. l'Impératrice, à l'hôtel de ville de Lyon.

5° Fragment de la décoration de l'un des salons de M. Schneider.

Il y a encore une foule d'études du même artiste pour l'église de Saint-Gaudens; — la cathédrale de Limoges; — le palais des Papes, à Avignon; — l'église Saint-Jean, à Poitiers; — la cathédrale d'Autun; — l'abbaye de Charlieu.

N° 3790. — *Architecture.* — (M. **Tony Desjardins.**)

Marché couvert construit à Lyon. Vastes constructions dans lesquelles, comme dans les Halles centrales de Paris, on a surtout employé le fer et le verre.

N° 3825. — *Architecture.* — (M. **Mauss.**)

Projet de maison de secours pour fournir les aliments et les médicaments aux pauvres.

N° 3852. — *Architecture.* — (M. **Aymar Verdier.**)

Monastère de l'Assomption, construit à Auteuil : 1° vue perspective; — 2° coupe sur le cloître; — 3° partie de la façade principale et de la façade sur le réfectoire.

Entouré de bois, de jardins, dans une position charmante, cet établissement religieux offre l'aspect le plus pittoresque.

N° 3855. — *Architecture.* — (M. **Édouard Villain.**)

Projet de reconstruction des théâtres du boulevard du Temple sur les nouvelles voies décrétées.

1° État actuel des théâtres;

2° Vue d'ensemble du projet;

3° Façade principale des théâtres, et coupe perpendiculaire au grand axe de la salle;

4° Vue perspective de l'ensemble du projet.

Dans ces études, M. Villain a le mérite de conserver tous les théâtres du boulevard presque dans le même espace qu'ils occupent actuellement. Seulement ils seraient séparés convenablement les uns des autres, auraient de belles façades, de larges développements, et formeraient un ensemble tout à fait monumental.

N° 3887. — *Chromo-lithographie.* — (M. **Turwanger.**)

Retable de l'autel de la chapelle de Saint-Germer, au musée des Thermes et de l'hôtel de Cluny, d'après M. Boeswilvad. Ce curieux spécimen de l'art à une époque bien éloignée de nous, fait partie de l'ouvrage de M. Gailhabaud, l'*Architecture du cinquième au seizième siècle.*

DESSINS. —
AQUARELLES. — PASTELS.

Salle N° 5.

N° 261. — *Dessins.* — (M. **Louis Bezard.**)

Les saints Martyrs d'Agen. Tous ces dessins sont les projets et les études des peintures murales exécutées dans la cathédrale de la ville d'Agen.

N° 318. — *Dessin au fusain.* — (M. **Borione.**)

Portrait à mi-corps de Charlotte Corday. Étude de fantaisie. L'artiste a placé un poignard dans la main de la jeune fille.

N° 638. — *Pastel.* — (M. **Cœdès.**)

Représentation de Sapho. Assise, vêtue d'une tunique blanche et d'une draperie rouge, la célèbre Lesbienne tient une lyre dans sa main.

N° 779. — *Aquarelle.* — (M. **Dauzats.**)

Vue charmante, précieuse par les détails, prise à Damiette, en Égypte.

N° 780. — *Aquarelle.* — (M. **Dauzats.**)

Vue de l'escalier de l'ancien couvent des Jésuites, à Reims.

N° 815. — *Aquarelle.* — (M. **Auguste Delacroix.**)

Curieux souvenir de voyages. C'est une bande de danseurs nègres à Tanger.

N° 867. — *Peinture sur porcelaine.* — (M. **Henri Dessart.**)

Reproduction du tableau de Paul Véronèse faisant partie de la galerie du Louvre, et représentant *le Christ succombant sous la croix*.

Deux bourreaux soulèvent l'instrument du supplice, et la Vierge s'évanouit dans les bras de Marie-Madeleine.

N° 896. — *Dessin.* — (M. **Édouard Didron.**)

Dessin à la mine de plomb du tableau fort curieux de Quentin Metzys, *l'Ensevelissement du Christ*. Ce tableau appartient au Musée de la ville d'Anvers.

N° 965. — *Peinture sur porcelaine.* — (M^lle **Marie Durant**, de Bordeaux.)

Le Rêve du bonheur, d'après le tableau de M^lle Mayer, du Musée du Louvre. On sait que M^lle Mayer fut la plus brillante élève de Prudhon.

N° 1216. — *Miniatures.* — (M. **Joseph Gaye.**)

Parmi les miniatures de cet artiste distingué, on doit signaler les portraits de LL. MM. l'Empereur et l'Impératrice des Français, commandés par le ministère d'État, et une magnifique reproduction de la *Françoise de Rimini* d'Ary Scheffer.

N° 1226. — *Aquarelle.* — (M. **Genaille.**)
Une Assomption, d'après Titien.

N° 1292. — *Émail sur fonte.* — (M. **Glardon-Leubel**, de Genève.)
Vénus désarmant l'Amour, d'après une peinture de Corrége.

N° 1457. — *Miniatures.* — (M^me **Herbelin**, née **Jeanne-Mathilde Habert.**)

Dans ce cadre, contenant des peintures extrêmement remarquables, je citerai un portrait de Rossini, une étude de jeune fille dessinant.

N° 1546. — *Peinture sur porcelaine.* — (M. **Louis Hudel.**)
Reproduction d'un tableau de mademoiselle Rosalie Bonheur, *le Labourage nivernais*.

N° 1578. — *Miniatures.* — (M^me **Camille Isbert.**)

Dans ce cadre, on peut remarquer : 1° un Souvenir des Pyrénées, une étude de jeune fille; — le portrait de mademoiselle Estelle Grisi; — la copie d'une esquisse de Chardin.

N° 1688. — *Aquarelle.* — (M. **Kwiatkowski.**)

L'artiste, dans cette composition bizarre qui réunit une foule de personnages de tous sexes, couverts de costumes riches et étrangers, a cherché à traduire au moyen du pinceau une composition de Frédéric Chopin, *une Polonaise*, un Rêve!

N° 1824. — *Dessin.* — (M. **Eugène Laville.**)

Le Chemin du Calvaire. La sainte Famille suit à travers les sinuosités de la montagne la foule qui va assister au supplice du Rédempteur des hommes.

N° 1825. — *Dessin.* — (M. **Eugène Laville.**)

Le Retour du Calvaire. Sous un ciel sombre, la Vierge, les saintes femmes, les disciples, abîmés dans leur douleur, reviennent péniblement. Judas, qui redoute de se trouver sur leur passage, se cache derrière un fragment de rocher.

N° 1895. — *Miniatures.* — (Mme **Lehaut**, née **Mathilde Bonnel de Lonchamp.**)

Au nombre de ces miniatures on remarque un portrait de S. M. l'Empereur Napoléon III, — celui de l'abbé de Ravignan, — celui de M. Baroche, président du Conseil d'État ; — un sujet de fantaisie, *Une Lecture au temps de Louis XV.*

N° 1998. — *Aquarelle.* — (M. **Édouard Lièvre.**)

Copie réduite du tableau de M. Couture, *les Romains de la décadence*, qui fait aujourd'hui partie du Musée du Luxembourg.

N° 2025. — *Dessin.* — (M. **Eustache Lorsay.**)

Épisode du temps de la Ligue et de la nuit de la Saint-Barthélemy. Le duc de Guise insulte le cadavre de l'amiral de Coligny.

N° 2061. — *Dessin fixé.* — (M. **Dominique Magaud.**)

Ce carton est le projet d'un grand plafond destiné à l'un des monuments que Marseille élève dans ses murs.

La ville de Marseille accueille les peuples des différents pays du globe et leur présente ses produits en échange des leurs. Dans le fond figurent les grands hommes originaires de Marseille qui se sont le plus illustrés depuis sa fondation jusqu'à nos jours.

La France plane au-dessus de la ville et étend la main sur elle en signe de protection.

L'aigle impériale, appuyée sur le globe, tient dans ses serres un rameau d'olivier. Quatre enfants, au bas du tableau, personnifient les quatre races Les deux qui s'embrassent rappellent l'abolition de l'esclavage.

N° 2128. — *Peinture sur porcelaine.* — (Melle **Élise de Maussion.**)

Portrait de madame Lebrun et de sa fille, d'après le tableau original peint par madame Lebrun.

N° 2129. — *Peinture sur porcelaine.* — (Melle **Élise de Maussion.**)

Suzanne au bain, d'après le tableau de Jean-Baptiste Santerre, de la galerie du Louvre.

Santerre, né à Magny, près de Pontoise, en 1651, mort à Paris le 21 novembre 1717, était élève de Bon Boullongne.

N° 2182. — *Miniatures*. — (M. **Frédéric Millet**.)

Parmi les portraits exposés par cet habile maître, l'un des plus brillants élèves et collaborateurs d'Isabey, on remarque celui de Napoléon III, d'après la photographie de M. Legray.

N°ˢ 2211-2212. — *Aquarelles*. — (M^{elle} **Eugénie Morin**.)

Deux charmants portraits de jeunes filles. Jolies têtes, exécution fine et délicate.

N° 2330. — *Miniatures*. — (M. **Gabriel Passot**.)

L'exposition de cet artiste est aussi nombreuse que variée. On y remarque les portraits de S. A. I. le prince Jérôme ; — de M. Ferdinand de Lesseps, le courageux promoteur du percement de l'isthme de Suez ; — de M. le docteur Ségalas ; — de M. Jules Cornuau, conseiller d'État ; — de feu Vinchon, un des peintres les plus distingués de notre époque ; — de M. Charles de Chauveau, chef du cabinet de S. Exc. M. le duc de Bassano.

N° 2423. — *Bas-relief repoussé*. — (M. **Morel-Ladeuil**.)

La Nuit ! Une jeune femme, à demi voilée par de légères draperies, s'élance dans l'espace, suivie de quelques petits génies. Les nuages se forment autour d'elle.

N° 2444. — *Peinture sur porcelaine*. — (M^{elle} **Blanche Piedagnel**.)

Élisabeth de France, fille de Henri IV et de Marie de Médicis, femme de Philippe IV, roi d'Espagne, d'après Rubens.

N° 2451. — *Miniatures*. — (M^{me} **Claire Pillaut**.)

Deux portraits : celui de M. Charles Gounod, l'heureux compositeur de *Sapho*, de *la Nonne sanglante*, du *Médecin malgré lui*, de *Faust* ; — l'autre de M. Henri Litolff, pianiste distingué.

N° 2711. — *Peinture sur porcelaine*. — (M. **Abel Schilt**.)

Reproduction d'une composition de Watteau, *la Conversation dans un parc*.

N° 2785. — *Miniature*. — (M^{elle} **Amélie Silbermann**.)

La Nativité de la Vierge, d'après le tableau de Murillo, de la galerie du Louvre.

N° 2793. — *Miniature*. — (M^{elle} **Marie Solon**.)

Dans ce cadre, au milieu de quelques portraits sans désignation, se trouvent une copie du portrait de l'infante Marguerite, d'après Velasquez ; — une autre, d'après Rembrandt.

N° 2794. — *Dessin.* — (M. **Jean Sorieul**.)

Entrée de S. M. l'empereur de Russie à Moscou lors des fêtes du couronnement en 1856.

L'empereur, à cheval à la tête d'un brillant cortége, salué par les respectueuses acclamations de tout son peuple, s'arrête devant une église dont le clergé se dispose à lui rendre hommage.

N° 2795. — *Dessin.* — (M. **Jean Sorieul**.)

Épisode des fêtes populaires qui ont été célébrées en Russie lors du couronnement de l'empereur Alexandre II en 1856. Cette scène se passe à Petrowski. On voit tous les jeux auxquels se livrent les Russes dans les réjouissances générales. Au milieu de la place est un échafaudage, vigoureusement attaqué de toutes parts, et du haut duquel on distribue des liqueurs au peuple.

Ce dessin et le précédent appartiennent à S. Exc. M. le comte de Morny, alors ambassadeur extraordinaire de Napoléon III au couronnement de l'empereur de Russie. Ils font partie d'un album dans lequel sont réunis les épisodes les plus curieux et les plus intéressants du voyage du représentant de la France.

N° 2889. — *Pastel.* — (M. **Eugène Tourneux**.)

Dans cette composition, désignée par l'artiste sous le titre de *Un Point d'orgue*, un des contemporains de Paul Véronèse, le maëstro Gabrieli, fait répéter un de ses ouvrages.

N° 2894. — *Aquarelle.* — (M. **Joseph Tourny**.)

Vigoureuse étude représentant un moine.

N° 3036. — *Dessin.* — (M. **Henri Zimmermann**, d'Amsterdam.)

Dessin de l'une des plus célèbres compositions de Rembrandt, *la Garde de nuit*. Elle fait partie d'un des riches Musées de la Hollande.

N° 3037. — *Dessin.* — (M. **Henri Zimmermann**, d'Amsterdam.)

Le Repas de la garde civique, d'après Van der Helst. Ce tableau, également célèbre et reproduit par la gravure, appartient à la Hollande.

DESSINS. — AQUARELLES. — MINIATURES. — PEINTURE SUR PORCELAINE.

Salle N° 6.

N° 188. — *La Prière.* — (M^me **Beck** de **Fouquières**, née de **Dreux**.)

Pastel de grande dimension. Une jeune Bretonne est agenouillée près d'un bénitier dans une vieille chapelle.

N° 263. — *Dessin.* — (M. **Alexandre Bida**.)

Prédication maronite dans le Liban. Sous l'ombrage presque impénétrable d'arbres vieux comme le monde, des personnages aux costumes pittoresques, dans toutes les attitudes du recueillement, écoutent les instructions de quelques vieillards.

N° 606. — *Dessin.* — (M. **François Chifflart**.)

Faust au sabbat. Sur un fond noir se dessinent une foule de sorcières, de monstres, de démons, de personnages fantastiques. Impassible au milieu de ces bandes infernales, Faust examine cet étrange spectacle.

N° 607. — *Dessin.* — (M. **François Chifflart**.)
Faust au combat.

N° 679. — *Peinture sur porcelaine.* — (M^me **Delphine de Cool**.)

Copie du tableau de Rubens faisant partie de la galerie du Louvre et représentant la naissance de Louis XIII.

N° 1281 *bis.* — *Pastel.* — (M. **Eugène Giraud**.)

Portrait de S. A. I. la princesse Marie-Clotilde Napoléon.

Ce pastel, d'une grande vigueur de tons, représente Son Altesse Impériale de profil, les cheveux relevés et n'ayant pour tout ornement qu'une petite branche d'aubépine. Son cou est nu; ses épaules sont également découvertes. Le buste est terminé par un manteau de velours bleu doublé d'hermine.

Le nouvel ouvrage de M. Eugène Giraud est placé entre deux cadres d'aquarelles peintes par S. A. I. la princesse Mathilde.

N° 1741. — *Aquarelles.* — (M. **Eugène Lami**.)

Dix aquarelles réunies dans un même cadre et représentant des sujets empruntés à des ouvrages d'Alfred de Musset :

Les Caprices de Marianne ; — Lorenzaccio ; — la Mouche ; — Barberine ; — On ne badine pas avec l'Amour ; — la Nuit d'octobre ; — la Coupe et les Lèvres ; — le Caprice ; — Idylle ; — Prière de Laerte.

N° 1742. — *Aquarelles.* — (M. **Eugène Lami**.)

Dix aquarelles réunies dans un même cadre et représentant des sujets empruntés à des ouvrages du même auteur :

Le fils du Titien ; — les Caprices de Marianne ; — Carmosine ; — Silvia ; — A Ninon ; — la Nuit vénitienne ; — le Chandelier ; — Don Paëz ; — le 13 juillet ; — Nuit de mai.

Tous ces charmants ouvrages appartiennent à M. H. Didier.

N° 2121. — *Aquarelle.* — (S. A. I. la princesse **Mathilde**.)

Portrait de la princesse A.......

N° 2122. — *Aquarelle.* (S. A. I. la princesse **Mathilde**.)

Portrait de mademoiselle de V.....

N° 2123. — *Aquarelle.* — (S. A. I. la princesse **Mathilde**.)

Copie d'après Rembrandt.

Le jour même de l'ouverture de l'Exposition des beaux-arts de 1859, le chroniqueur infatigable de la correspondance Havas, qui depuis bien des années publie ses feuilletons sous le pseudonyme de *Faust,* écrivait ces quelques lignes qui apprenaient aux départements de la France et aux pays étrangers un fait aussi nouveau qu'intéressant :

« ... Le livret nous révèle un début qui piquera bien vivement la curiosité. A la lettre M, et, tout modestement, on lit ces mots :

» S. A. I. LA PRINCESSE MATHILDE,
» ÉLÈVE DE M. EUGÈNE GIRAUD.

» Son Altesse Impériale, en effet, qui manie avec beaucoup de grâce et de goût le crayon et le pinceau, a envoyé au salon trois aquarelles ; deux portraits, ceux de la princesse A...... et de mademoiselle de V....., et une copie d'après Rembrandt. »

N° 2960. — *Dessin au pastel.* — (M. **Vincent Vidal**.)

Muse de la Candeur.

N° 2961. — *Dessin au pastel.* — (M. **Vincent Vidal**.)

La Prière.

DESSINS. — PORTRAITS. — MODÈLE D'ARCHITECTURE.

Salle N° 7.

N°ˢ 1434 à 1449. — *Dessins-portraits.* — (M. **Heim**.)

Cette collection de dessins portraits est divisée par quatre dans seize cadres. Ce sont donc soixante-quatre portraits d'hommes célèbres de notre époque que M. Heim a rassemblés avec autant de talent que de persévérance. Et ce n'est que le commencement d'une collection qui se continue, collection déjà précieuse et qui le deviendra davantage avec les années.

Tous les personnages représentés appartiennent à l'époque contemporaine, et font partie de l'une des cinq académies qui composent l'Institut impérial de France. Ce sont nos hommes les plus célèbres dans les sciences, les arts, les lettres, et ce qui donne plus de prix encore à ces études, c'est que l'habile et célèbre artiste a toujours obtenu une ressemblance des plus remarquables.

Le Musée du Luxembourg possède déjà une suite de travaux du même genre et du même peintre. Ce sont les portraits de tous les hommes célèbres qui figuraient dans le tableau de *Charles X distribuant les récompenses au Musée du Louvre.*

N°ˢ 3807 et 3808. — *Restitution d'un temple grec du temps de Périclès, dédié aux Muses.* — (M. **Hittorff**.)

L'un des objets les plus curieux de l'Exposition de 1859, celui auprès duquel on se porte avec le plus d'empressement, est bien certainement le modèle d'un temple grec, du temps de Périclès, dédié aux Muses, et exécuté, d'après une admirable restitution de M. Hittorf, par quatre ou cinq de nos artistes les plus distingués.

Ce délicieux petit monument appartient au prince Napoléon, et a été commandé par Son Altesse Impériale. C'est un hommage que le prince, amateur éclairé des beaux-arts, a voulu rendre à la tragédie dans la personnification de sa plus illustre représentante, de mademoiselle Rachel. La statuette de Melpomène — debout dans l'intérieur

du temple — est le portrait en pied et très-ressemblant de la célèbre tragédienne.

Je n'écrirai pas le terrible mot grec au moyen duquel on désignait, chez les anciens, les temples du genre d'architecture de celui dont je parle. Je dirai seulement qu'il a la *cella* découverte, — c'est-à-dire qu'il ne possède pas de toit, — des colonnes isolées, à la façade principale et à celle opposée, et des colonnes engagées aux façades latérales.

Dans le fronton de la façade principale, sont groupées les statues de Minerve, d'Apollon Musagète, de Bacchus, d'Homère, d'Orphée et plusieurs autres figures et accessoires allégoriques.

Le *posticum*, ou façade opposée, est décoré de la *Naissance des Muses*, véritable miniature, peinte par M. Ingres.

Les sujets des métopes sont le *Sacrifice d'Iphigénie*, *Achille et Priam*, *Andromaque et Pyrrhus*, *Oreste et Erymnis*, *Antigone et OEdipe*, *Phèdre et Hypolite*.

Autour du piédestal, placé au centre de la *cella*, sur lequel est élevée la statue de Melpomène, si ressemblante à mademoiselle Rachel, sont représentés Ménandre, le poëte athénien dont nous ne possédons malheureusement que quelques fragments; Philémon, le rival et le contemporain de Ménandre qui mourut, dit-on, de rire, à quatre-vingt-dix-sept ans; Aristophane, le plus célèbre des comiques athéniens; Euripide, Eschyle et Sophocle, rivaux de gloire dont les tragiques ouvrages sont toujours des modèles, recevant les attributs de l'immortalité.

Ces sculptures, composées par M. Hittorff, ont été exécutées par M. Auguste Barre, auteur des statues de Melpomène et des autres Muses, et cela avec un goût, une finesse, une distinction excessivement remarquables.

A l'imitation de la plupart des temples grecs, le modèle est recouvert de stuc, les ornements colorés sont découpés et incrustés à l'instar des plus délicates mosaïques.

M. Crépoix a fait ce dernier travail. Les grilles, véritables chefs-d'œuvre en miniature, sont l'ouvrage de M. Payen. La coloration des statues et bas-reliefs avait été confiée à M. Corplet.

On se tromperait étrangement si l'on considérait cet œuvre d'art comme un jouet. Ses proportions sont minimes, sans doute, mais il est construit dans toutes les règles de la noble et sévère architecture grecque, et les matières employées pour l'œuvre principal et les accessoires sont d'un grand prix.

On ne peut que remercier le prince Napoléon d'avoir mis à exécution une idée aussi heureuse, aussi originale. Son petit temple grec deviendra l'un des ornements les plus précieux de la galerie artistique qu'il a commencé à former, et dans laquelle on trouve des ouvrages d'un grand mérite.

SCULPTURE.

Salon N° 1.

N° 3475. — *Napoléon Bonaparte*. — (M. **Louis Rochet**.)

Au Salon de 1853, M. Louis Rochet avait exposé un modèle de la statue de Napoléon qui devait être élevée dans la ville de Brienne. L'artiste s'était inspiré de cette phrase que l'on peut lire dans l'ouvrage, *Napoléon à Sainte-Hélène* :

« Pour ma pensée, Brienne est ma patrie ; c'est là que j'ai ressenti
» les premières impressions de l'homme.... »

A l'Exposition universelle de 1855, la même statue, exécutée en marbre, fut l'une des œuvres les plus remarquables de la statuaire.

Dans son testament, Napoléon légua un important souvenir à la ville de Brienne, une somme de 400,000 francs ! Longtemps avant, la ville qui a ajouté à son nom celui de *Napoléon*, avait déjà songé à l'érection, par souscription, d'une statue à la mémoire de l'homme extraordinaire qui avait conservé un si touchant souvenir de sa présence dans ses murs. Lorsque le legs de l'Empereur put lui être délivré, elle préleva une somme de 25,000 francs sur les 400,000, pour faire les frais d'un monument qui a été inauguré il y a peu de temps sur l'une de ses places publiques.

La troisième statue de M. Louis Rochet est en métal composé, bronze et argent. Elle représente le jeune Bonaparte en uniforme de l'École de Brienne, la tête nue. Près de lui est une sphère.

SCULPTURE.

VESTIBULE

DE L'ENTRÉE DES SALONS

de Peinture.

N° 3354. — *Le Maréchal de Saint-Arnaud.* — (M. **Lequesne.**)

Le modèle en plâtre de cette statue ornait l'un des salons de l'Exposition de 1857. Un critique de cette époque s'exprimait ainsi à son sujet :

« Je passe à la sculpture.... Elle a mieux réussi dans la représentation des trois maréchaux surgis de la guerre d'Orient, et dans celle du maréchal de Saint-Arnaud. La figure en pied de ce dernier, faite par M. Lequesne, est une œuvre fort belle. Debout, svelte, bien campé, la main gauche sur le pommeau de son épée, le bâton de maréchal dans la droite, revêtu du riche uniforme de son grade, le vainqueur de l'Alma se montre à nous dans une pose simple et grave, fière et digne. Le caban, enrichi de fourrures, tombe avec une noble élégance de ses épaules sur ses talons, et lui donne une belle tournure, sous quelque point de vue qu'on l'examine. Ce n'est point un acteur, c'est le personnage idéalisé. Les détails et l'ensemble de la figure entière révèlent chez l'artiste un sentiment élevé des convenances du portrait, et prouvent clairement qu'il n'est pas impossible de faire une bonne chose avec une commande officielle. »

Tous ces éloges sont parfaitement justifiés par le marbre que M. Lequesne a envoyé cette année à l'Exposition.

GROUPES. — BRONZES. — STATUES.

Jardin de la Grande Nef.

N° 3051. — *Nyssia au bain.* — (M. **Eugène Aizelin**.)

L'artiste s'était imposé une sorte de programme dans ces deux lignes écrites par lui pour motiver et faire comprendre le mouvement et le costume de sa statue.... « Et ce n'était que cachée sous les plis d'un » long voile que la voyaient au bain les femmes qui la servaient. »

Cette pudique baigneuse est donc complétement enveloppée dans une fine draperie, qui ne laisse à découvert que la tête, le col, une petite partie de la poitrine et les pieds. Sa jeune et jolie tête est penchée en avant, les cheveux relevés, retenus par une bandelette. Elle était assise ; elle s'est levée et s'apprête à descendre dans le bassin. Sa main droite s'appuie sur le bras de siége. La gauche, relevée sur la poitrine, y ramène la draperie. Mais cette pudeur exagérée pourrait bien être de la coquetterie, belle Nyssia? Le voile qui vous enveloppe ne dissimule que faiblement les contours de vos formes charmantes.

N° 3063. — *La Prodigalité.* — (M. **Badiou de la Tronchère**.)

L'artiste s'était donné ce thème à développer, thème que l'on peut prendre pour une allégorie : « L'imprévoyante jeunesse prodigue fol- » lement les trésors que lui donne la nature. »

Il a représenté une jeune fille assise sur un rocher, couverte d'une draperie qu'elle a ramenée sur ses genoux. Sa tête souriante est penchée. Elle regarde des fleurs qu'elle tient élevées de la main gauche et qu'elle semble vouloir jeter au hasard. De la droite elle ne se donne pas même la peine d'empêcher de tomber celles qui sont en désordre sur ses genoux.

N° 3064. — *Valentin Haüy.* — (M. **Badiou de la Tronchère**.)

Il y eut deux frères de ce nom : René Just, qui devint le célèbre minéralogiste, et Valentin Haüy, né en 1745 à Saint-Just. Il mourut à Paris le 19 mars 1822. Il est le créateur et le fondateur des institutions destinées à donner une utile éducation aux jeunes aveugles. La

première maison dans laquelle il parvint à réunir quelques-uns de ces infortunés pour leur appliquer sa méthode, était située rue Sainte-Avoye, à Paris. Ce fut par des miracles de patience et de charité qu'il parvint à la soutenir pendant les plus terribles années de la révolution.

Appelé en Russie, en Prusse, il institua dans les capitales de ces deux États des maisons semblables à celles qui existaient à Paris, où il mit en pratique ses procédés non moins ingénieux que ceux appliqués à l'instruction des sourds-muets par Sicard et de l'Épée, et qui lui assurent les mêmes titres à la reconnaissance de l'humanité.

Un magnifique établissement a été créé à Paris sur le boulevard des Invalides. C'est dans la cour principale de cette maison que doit être élevé le groupe exécuté par M. Badiou de la Tronchère.

Il a représenté Valentin debout avec le costume et la coiffure du temps. Sa tête est nue, inclinée. Sa main droite soutient son menton. La gauche s'appuie sur la tête d'un pauvre aveugle assis à ses pieds sur un petit tabouret, et dont le costume annonce la misère. Sur ses genoux l'enfant tient un de ces livres imaginés par Haüy pour permettre à l'aveugle de lire avec ses doigts. L'enfant a l'air de comprendre déjà les mots qu'on lui fait épeler par le toucher, et son digne maître de réfléchir sur les conséquences de sa découverte que l'on n'avait pas manqué d'abord de traiter de folie et de chimère.

N° 3068. — *Saint Julien.* — (M. **Bangillon**.)

Saint Julien, apôtre et premier évêque du Mans, était, à ce que l'on croit, issu d'une famille noble de Rome. Il mourut en l'an 138 après avoir gouverné avec sagesse son diocèse pendant quarante-sept années.

Cette statue, moitié grandeur d'exécution, est le modèle de celle qui sera exécutée en pierre pour l'église de Gouy, dans le département de Maine-et-Loire.

N° 3072. — *Le Tombeau du moucheron.* — (M. **Raymond Barthélemy**.)

Sans doute ce robuste berger, à la barbe épaisse, au chapeau de paille tressé qui ombrage son visage, à la peau d'animal jetée sur ses épaules, au pied gauche appuyé sur la tête d'un serpent mort, s'était imprudemment endormi sous le feuillage de quelque hêtre. Pendant son sommeil le reptile se glissa sous l'herbe pour l'attaquer. D'aventure un moucheron voltigeait à l'étourdie. Il alla se poser sur le nez ou la lèvre du dormeur, le chatouilla, l'éveilla.... Grâce à ce secours inattendu, le berger avait pu se défendre, tuer son ennemi; mais avant, selon toute apparence, il avait écrasé le moucheron, regardé comme un importun ou un indiscret. Que faire alors? Lui donner un témoignage de reconnaissance, lui élever un tombeau!... Le berger a

réuni quelques pierres, de la terre, et sur ce fragile monument, au-dessous de l'image de son libérateur, il a tracé ces vers empruntés au *Culex* de Virgile :

Parve Culex pecudum custos tibi tali
Funeris officium vitæ pro munere.

N° 3073. — *Le Génie dans les griffes de la Misère.* — (M. Auguste Bartholdi.)

Pauvre Génie ! c'est en vain qu'il cherche à s'élancer vers les voûtes éthérées. Il a voulu prendre son vol, arriver à la source des sublimes inspirations, de toutes les grandes découvertes. A peine avait-il quitté le sol que la hideuse Misère, accroupie à ses pieds, vieille, sordide, déguenillée, les ongles crochus aux pieds et aux mains, s'est soulevée de la misérable natte qui lui sert de lit, pour l'étreindre, le retenir, et le faire retomber sur la terre à son niveau.

Elle a jeté son bras droit autour de la taille du malheureux; de la gauche, traîtreusement dissimulée par ses haillons, elle a saisi l'extrémité des ailes et les force à se replier. En vain le Génie cherche à échapper à ses douloureuses étreintes ; en vain, de la main gauche, il cherche à repousser la tête hideuse de son ennemie : il sent que ses efforts sont inutiles. Sa main droite s'est portée vers son front contracté par le désespoir. La flamme qui rayonnait sur sa tête va s'éteindre, elle vacille déjà! Pauvre Génie! la lutte est impossible. La Misère lâche bien rarement sa proie.

N° 3075. — *La Gaule.* — (M. Haujault.)

Cette personnification de la Gaule est une jeune femme entièrement nue, debout, et qui a jeté sur ses épaules la dépouille d'un animal dont la tête lui sert de coiffure et avance sur son front. Elle est appuyée contre un tronc d'arbre. De la main gauche elle relève la peau qui lui sert de costume. Dans la droite elle tient une faucille, peut-être pour rappeler les cérémonies mystérieuses de la recherche du gui, ou les sacrifices humains qui furent pendant longtemps en grand honneur chez nos aïeux.

N° 3076. — *Bonjour !* — (M. Baury.)

Ce joli mot, c'est une fillette à la chevelure relevée, à la physionomie rieuse et éveillée, qui le prononce. Elle est sur la terre, accroupie, les jambes repliées sous son corps. Le bras gauche étendu, elle tient un bouquet dans la main. Elle appuie les doigts effilés de sa main droite sur ses lèvres comme pour envoyer un baiser, en l'accompagnant d'un *bonjour*, à quelque jeune garçon dont la présence est venue interrompre sa récolte de pâquerettes.

N° 3077. — *Saint Sébastien.* — (M. Becquet.)

Le saint a été attaché à un arbre, mais assez haut pour que ses

pieds ne touchent pas la terre. Blessé par les flèches qui lui ont été lancées et dont on voit les bois dans plusieurs parties de son corps, il s'est évanoui. Sa tête est renversée et soutenue par une branche. Son bras droit pend inerte appuyé contre une draperie qui avait été attachée à l'arbre; le bras gauche est retenu à une autre branche par une corde.

N° 3078. — *Pan et Psyché.* — (M. **Bégas**.)

Le dieu des jardins est nonchalamment étendu sur un tertre de gazon, appuyé sur le coude. Psyché, bien chagrine, et se repentant d'avoir cédé à la curiosité, pleure à chaudes larmes. Elle est assise devant Pan, dont la figure goguenarde ne permet pas de penser qu'il lui donne de très-graves conseils. On a fait une remarque assez singulière, c'est que, par l'effet du hasard, la tête du Dieu offre la charge très-ressemblante d'un de nos compositeurs les plus célèbres.

N° 3081. — *Les Trois Vertus théologales.* — (Mme **Léon Bertaux**.)

Ces trois vertus sont représentées par trois petits anges qui entourent la coquille d'un bénitier. Deux sont au-dessus avec les attributs de la foi et de l'espérance, c'est-à-dire la croix et l'ancre; le troisième, placé au-dessous, c'est la charité, que l'on reconnaît au cœur suspendu à son cou par un cordon. Au bas est une bandelette sur laquelle sont gravés ces mots en lettres d'or : « Et toujours quand la foi marche avec l'espérance on doit juger la charité. »

N° 3082. — *Jeune Fille cachant l'Amour.* — (M. **Blanc**.)

Entièrement nue, la tête couronnée de fleurs, la figure mutine, le regard en avant comme si quelque chose excitait son attention, la jeune fille relève d'une main une draperie qui, retombant de l'épaule derrière elle, va couvrir un petit Amour debout à son côté. Sa main droite, posée sur la tête du dieu, semble chercher la draperie pour l'envelopper entièrement.

L'Amour rit. Il se blottit près de sa gentille protectrice, appuyé d'une main sur son arc, de l'autre tenant une flèche qu'il semble dissimuler. Est-elle destinée à l'innocente? Va-t-elle frapper un indiscret qui veut savoir ce que la jeune fille dérobe avec tant de soin aux regards curieux?

N° 3086. — *Ulysse reconnu par son chien.* — (M. **Isidore Bonheur**.)

Au dix-septième livre de l'*Odyssée*, Homère raconte ainsi cette scène touchante. C'est au moment où, conduit par le pasteur Eumée, Ulysse se trouve devant son palais envahi par les prétendants à la main de la fidèle Pénélope.

« Soudain, un chien couché près d'eux lève sa tête et dresse ses oreilles : c'est Argus que le vaillant Ulysse avait élevé lui-même; mais

ce héros ne put voir le succès de ses soins, car il partit trop tôt pour la ville sacrée d'Ilion. Jadis les jeunes chasseurs conduisaient Argus à la poursuite des chèvres sauvages, des cerfs et des lièvres ; mais depuis que son maître était parti, il gisait honteusement sur le vil fumier des mules et des bœufs, qui restait entassé devant les portes jusqu'à ce que les serviteurs d'Ulysse vinssent l'enlever pour fumer les champs. C'est là que repose étendu le malheureux Argus tout couvert de vermine. Lorsqu'il aperçoit Ulysse, il agite sa queue en signe de caresses et baisse ses deux oreilles ; mais la faiblesse l'empêche d'aller à son maître. Ulysse, en le voyant, essuie une larme qu'il cache au pasteur, puis il prononce ces paroles :

« Eumée, je m'étonne que ce chien reste ainsi couché sur le fumier, car il est d'une grande beauté. Toutefois j'ignore si avec ses belles formes il est bon à la course, ou si ce n'est qu'un chien de table que les maîtres élèvent pour leur propre plaisir. »

» Le pasteur Eumée lui répond en disant .

« Hélas ! c'est le chien de ce héros qui est mort loin de nous ! S'il était encore tel qu'Ulysse le laissa quand il partit pour les champs troyens, tu serais étonné de sa force et de son agilité. Nulle proie n'échappait à sa vitesse lorsqu'il la poursuivait dans les profondeurs des épaisses forêts : car ce chien excellait à connaître les traces du gibier. Maintenant il languit accablé de maux ; son maître a péri loin de sa patrie, et les esclaves devenues négligentes ne prennent aucun soin de ce pauvre animal ! C'est ainsi qu'agissent les serviteurs : dès qu'un maître cesse de les commander, ils ne veulent plus s'acquitter de leurs devoirs ; Jupiter ravit à l'homme la moitié de sa vertu quand il le prive de sa liberté. »

» Quand Eumée a achevé ces paroles il entre dans la demeure d'Ulysse, et va droit à la salle où se trouvaient les fiers prétendants. — Mais le fidèle Argus est enveloppé dans les ombres de la mort dès qu'il a revu son maître après vingt années d'absence. »

M. Isidore Bonheur, frère de mademoiselle Rosa Bonheur, a montré le roi d'Ithaque assis sur une pierre, vêtu d'un manteau qui le couvre à peine, la tête nue et penchée. Dans la main droite il tient le bâton qui qui le soutenait pendant ses fatigantes pérégrinations. Argus s'est glissé entre les jambes du maître que seul il a reconnu. Il est vieux, maigri, mais il a retrouvé la force de redresser la tête et de l'appuyer sur le genou de son maître, qui le regarde avec un reconnaissant intérêt.

N° 3105. — *Pandore*. — (M. **Jean Bulio**.)

Pandore est l'Ève de la mythologie. Elle y est regardée comme la première des femmes. Modelée par Vulcain, elle reçut le souffle de Minerve. Chacune des divinités de l'Olympe concourut à l'orner de qualités précieuses ; puis Jupiter, songeant à punir Prométhée d'avoir

ravi le feu céleste pour animer les hommes, la lui envoya comme épouse après lui avoir fait don d'une boîte où tous les maux étaient enfermés. Celui-ci, qui se méfiait de la double générosité du plus grand des dieux, ayant refusé Pandore et la boîte funeste, ce fut son frère Épiméthée qui l'ouvrit, et aussitôt les maux inondèrent la terre, mais l'Espérance resta au fond. Telle est, suivant les poëtes, l'origine de l'âge de fer.

La jeune divinité est ici représentée debout, la tête légèrement inclinée. Sa chevelure est ornée d'un diadème, d'un bandeau de perles ; elle porte un collier, des boucles d'oreilles, des bracelets. Le torse est nu. De sa tête tombe un voile qui couvre les épaules, le dos, et que sa main droite relève pour couvrir la moitié du corps. Le côté gauche est entièrement nu. La main gauche est appuyée sur le fatal coffret que soutient un trépied.

N° 3114. — *Laïs*. — (M. **Jules Cambos**.)

De quelle Laïs est-il ici question? Est-ce la Sicilienne emmenée captive par les Athéniens lors de leur expédition contre Syracuse, qui vint s'établir à Corinthe, où elle attira par le bruit de son esprit et de ses charmes une foule de personnages célèbres de la Grèce et de l'Asie, et à laquelle les Corinthiens élevèrent un magnifique mausolée? Est-ce l'Athénienne, qui, fixant à Démosthène le prix considérable qu'elle mettait à ses faveurs, recevait de l'orateur cette réponse fameuse : « Je n'achète pas si cher un repentir. » L'artiste ne le dit pas. Il s'est contenté de représenter la courtisane antique.

Il la montre debout, les cheveux coiffés, tressés avec soin, ornés avec luxe. Un voile tombe derrière elle. Ses plis laissent le torse et le côté droit à découvert et viennent envelopper la jambe gauche. La main droite posée sous les seins, elle a passé la gauche dans le collier qui orne son cou. Elle joue avec les perles qui le composent. Elle a des bracelets, des boucles d'oreilles. Un coffre à bijoux est à ses pieds. Elle est calme, tranquille; la passion, si ce n'est celle de l'or, n'a jamais enflammé son âme, fait battre son cœur.

N° 3117. — *Le Chasseur de loups*. — (M. **Émile Carlier**.)

Ce vigoureux garçon à la chevelure épaisse, la tête coiffée d'un chapeau de paille tressée, la main droite appuyée sur la hanche, le torse voûté sous son fardeau, c'est le chasseur de loups! Sa recherche a été heureuse. Il a trouvé l'ennemi des troupeaux; il l'a tué, et, jaloux de faire connaître son triomphe, il a chargé l'animal sur son épaule droite, il le retient de la main gauche par les pattes. — « Ne craignez plus, s'écrie-t-il à ses compagnons les pasteurs, le voleur est mort! »

N° 3119. — *Jeune Pêcheur*. — (M. **Carpeaux**.)

Cette statue a été déjà vue à l'exposition de l'École des beaux-arts.

Le petit pêcheur est agenouillé sur le rivage, la jambe gauche relevée. Il a trouvé un magnifique coquillage et il l'approche curieusement de son oreille. Le bruit que l'air fait dans la coquille l'étonne et l'amuse à la fois. Il rit de tout son cœur.

N° 3123. — *Desaix*. — (M. **Carrier de Belleuse**.)

Ce fut le 14 juin 1800 que ce général distingué, dont le caractère inspirait partout l'estime et le respect, tombait frappé mortellement sur le champ de bataille de Marengo. L'histoire a conservé ses dernières paroles lorsqu'il expira dans les bras de son aide de camp qui le soutenait : « Allez dire au premier Consul que je meurs avec le regret » de n'avoir pas fait plus pour la patrie. »

Le gouvernement consulaire ordonna que sa dépouille mortelle serait inhumée dans l'hospice du mont Saint-Bernard. Un monument lui a été élevé sur la place Dauphine, à Paris.

N° 3131. — *Une Bacchante*. — (M. **Chambard**.)

Voilà une danseuse qui n'engendre pas le souci. Quelle vie! quelle agitation! Les cheveux couronnés de pampres et passablement épars, le torse renversé en arrière, appuyée sur la jambe gauche, elle a lancé la droite en avant. Dans l'une de ses mains elle tient un thyrse; de l'autre elle élève une coupe dans laquelle sans doute elle a puisé l'ivresse qui donne la surexcitation à ses mouvements. A ses pieds est un vase renversé. Il était vide!

N° 3133. — *Résignation*. — (M. **Émile Chatrousse**.)

Le modèle de cette statue fut exposé pour la première fois dans les galeries du Palais des beaux-arts improvisé dans l'avenue Montaigne lors de l'Exposition universelle de 1855. Cette année l'artiste nous en donne le marbre.

« Heureux ceux qui pleurent, car ils seront consolés, » a dit le livre saint. Elle mérite bien les consolations du ciel, cette pauvre femme, car elle a dû être cruellement éprouvée dans ce monde. Agenouillée sur la terre d'une tombe, elle enlace dans ses bras, elle presse dans ses mains convulsivement réunies une croix funèbre plantée sur les restes de tout ce qui lui fut cher. Son visage exprime la douleur, mais la douleur résignée; des larmes coulent sur ses joues amaigries par les veilles. Elle n'a plus souci des vaines attentions du monde; sa chevelure est éparse, ses vêtements sont pauvres.... Toutes ses aspirations tendent au ciel.

Ce marbre, commandé à M. Chatrousse par la préfecture de la Seine, est destiné à l'une des chapelles de l'église Saint-Sulpice.

N° 3138. — *Dante*. — (M. **Alfred Cheron**.)

On a conservé des portraits de Dante Alighieri, et la tradition donne

toujours au poëte italien une physionomie grave, sévère, méditative.

L'artiste l'a représenté dans des proportions demi-nature, assis, vêtu d'une longue robe, la tête couronnée et couverte d'une sorte de capuchon. La main gauche ramenée sur le genou retient quelques feuillets; dans la droite est un crayon.

L'auteur de la *Divina Commedia*, aussi brave soldat que poëte éminent, naquit à Florence en 1265, et mourut à Ravenne en 1321, après une existence des plus agitées.

N° 3139. — *La Jeune Mère.* — (M. **Chevalier**.)

Toute aux soins que réclame son enfant, la jeune femme, simplement coiffée, vêtue d'une robe qui laisse le dos et la gorge à découvert, a étendu sur ses genoux l'enfant qui a saisi le sein avec avidité. Mère attentive, elle s'est assise sur un banc; le pied gauche repose sur un petit tabouret, la jambe droite est étendue. Tout cela afin de procurer au petit être qu'elle couve du regard un appui plus commode et plus doux.

N° 3142. — *Zingara.* — (M. **Clesinger**.)

Ce n'est pas ici une danseuse antique, comme je la désignais tout à l'heure. C'est la bacchante plus moderne, — italienne, bohémienne ou espagnole, — aux mouvements non moins provoquants, mais plus étudiés.

La Zingara a la tête aux vents, la chevelure relevée sur le front, abondante sur le derrière et entrelacée de perles, la figure riante. Sa robe entr'ouverte laisse voir son sein. Une riche ceinture la serre à la taille. La jupe est courte, les jambes sont nues. Du bras gauche élevé au-dessus de sa tête elle tient un tambour de basque; de la main droite elle s'apprête à marquer la mesure sur l'instrument. Une draperie flottante s'enroule dans ses bras. On serait bien tenté de la préférer à son aînée.

N° 3143. — *Sapho terminant son dernier chant.* — (M. **Clesinger**.)

Les savants, les commentateurs, ont fait d'inutiles efforts pour dissiper les incertitudes qui n'ont cessé d'envelopper l'existence de cette femme célèbre. Le roman a pris décidément la place de l'histoire, et la peinture, la statuaire, n'ont pas peu contribué à donner raison à la fable.

Aujourd'hui Sapho est cette femme que l'amour voulut punir de certains désordres qu'on lui reprochait en lui inspirant une passion violente pour le jeune Phaon, qui la dédaigna. De désespoir, elle se précipita dans la mer du haut du rocher de Leucade et y trouva la mort.

Ici elle est assise sur le rocher, les jambes rassemblées et enveloppées d'une draperie. Du bras droit elle retient contre elle sa lyre; du gauche, qui croise la poitrine, elle écarte ou ramène une draperie. Sa

chevelure est en désordre, sa tête est penchée; elle semble sonder la profondeur de l'abîme dans lequel on lui a fait espérer qu'elle trouverait la guérison du mal qui la dévore.

N° 3154. — *Un Génie.* — (M^{me} **Noémi Constant.**)

Modèle d'un des bas-reliefs de l'escalier de la bibliothèque du nouveau Louvre. Le Génie est debout, la tête surmontée d'une étoile et semblant voler au-dessus du globe terrestre. Ses bras sont levés. Dans l'une de ses mains il tient un compas; dans l'autre, un rouleau. Une draperie enveloppe la jambe gauche légèrement repliée.

L'auteur de cette sculpture s'est fait connaître comme écrivain critique sous un nom supposé, celui de Claude Vignon.

N° 3157. — *Nymphe.* — (M. **Courtet.**)

Dans le langage et le système de la mythologie païenne, les Nymphes étaient des divinités subalternes, filles de l'Océan et de Thétis. C'étaient aussi, en quelque sorte, les demoiselles d'honneur, la cour indispensable de toutes les divinités supérieures. On nommait *Uraines* celles qui gouvernaient la sphère du ciel, et *Epigles* les Nymphes de la terre et des eaux, subdivisées encore en Néréides, Naïades, Oréades, Dryades et Hamadryades.

Cette belle jeune fille à la tête penchée, à la chevelure ornée de feuilles et de fleurs, au torse complètement nu, le bras droit appuyé sur une urne renversée que soutient un tronc d'arbre entouré de lierre est de l'espèce des *Epigles*. Du bras gauche replié elle soutient une longue draperie qui l'enveloppe par derrière et revient par devant sur la cuisse droite. Le pied droit s'appuie sur une racine du tronc d'arbre.

N° 3179. — *Le Choix difficile.* — (M. **de Bay** père.)

Que regarde, avec une si curieuse attention, cette innocente, à la physionomie candide, les cheveux couronnés de fleurs, accroupie sur la terre, les jambes repliées sous son corps, dans un abandon plein de candeur, et n'ayant pour tout vêtement qu'une légère draperie qui repose sur la cuisse? Dans sa main droite, étendue devant elle, elle tient deux cœurs! Déjà deux cœurs à cette petite fille à peine sortie de sa coquille! Elle agirait sagement en n'en prenant aucun, et elle fera bien de réfléchir longtemps. Sa main gauche, qui s'appuie légèrement sur la terre, tient quelques fleurs avec lesquelles elle jouait quand on vint lui proposer le Choix qui lui paraît si difficile.

N° 3180. — *Saint Thibaud.* — (M. **Jean de Bay.**)

Le saint, modelé dans les proportions demi-nature, est le patron des mines de Commentry. L'artiste l'a montré avec les attributs de la profession. Debout devant un bloc de charbon de terre, il est vêtu d'une robe de bure dont le capuchon, un peu rejeté en arrière, laisse voir le visage et une partie de la tête. Sa main droite presse avec sen-

timent la poitrine. La gauche est appuyée sur un bloc de charbon de terre auquel est suspendue une lampe de mineur. La robe, relevée de manière à laisser les jambes libres, est maintenue à la ceinture par une corde à laquelle est attaché un rosaire orné d'une croix. Auprès du saint est une pioche, un marteau.

Le visage du saint est rempli d'expression. Saint Thibaud lève les yeux vers le ciel et semble solliciter son appui dans les pénibles et utiles travaux auxquels il se livre.

N° 3186. — *La Vierge et l'Enfant Jésus.* — (M. **Camille Demesmay.**)

Dans ce bas-relief en ronde-bosse, la Vierge est assise, la tête couverte d'un long voile. Elle tient de la main gauche un livre qu'elle a ouvert sur ses genoux. Du bras droit elle enlace son divin Fils, debout près d'elle, presque nu, et qui la regarde avec la plus tendre attention.

N° 3187. — *La Marchande d'Amours.* — (M. **Denécheau.**)

« Amours, Amours ! marchande d'Amours ! » crie cette marchande d'un nouveau genre que son costume ne doit pas embarrasser dans sa course : elle est entièrement nue.

Elle porte sa marchandise avec elle. Sur son col elle a jeté un petit Amour à l'air jovial. Elle le retient de la main gauche par le pied, mais il s'agite, tend les bras au-dessus de la tête de la marchande, et semble dire aux passants : « Délivrez-moi vite, achetez-moi ! »

De la main droite elle en tient un autre par les ailes, comme un pigeon. Celui-là n'a pas l'air content. Il ne bouge pas, il baisse la tête, il a tristement croisé les mains. On dirait qu'il redoute d'être vendu. C'est peut-être un Amour honnête !

N° 3188. — *Cippe en marbre.* — (M. **Desbœufs.**)

Feu M. le comte de Jessaint a été pendant trente-huit années préfet du département de la Marne. Vers 1852 ou 1853, les plus notables habitants du département, les membres du conseil général, ceux du conseil municipal de Châlons-sur-Marne, prirent la résolution d'élever un monument à la mémoire de ce vénérable administrateur. Une souscription fut ouverte, et l'on décida que ce témoignage de reconnaissance publique serait élevé sur l'une des places du chef-lieu du département de la Marne, à Châlons. Un décret impérial en date du 8 août 1853, autorisa l'exécution du monument.

Confié à M. Desbœufs, il se compose d'un cippe en marbre surmonté d'un buste du feu M. de Jessaint, en uniforme de préfet. Dans la masse du cippe le sculpteur a taillé quatre figures presque nues, de proportions demi-nature, se tenant toutes par la main et séparées par des attributs différents, rappelant les branches de commerce,

d'industrie, de sciences, d'art, qui sont spéciales au département de la Marne, et que son digne préfet a su encourager avec autant de zèle que d'intelligence. C'est un autel antique, supportant une toison de bélier, un faisceau d'instruments aratoires et de mécanique; ce sont des corbeilles remplies de fruits ou d'épis de blé.

N° 3189. — *Béatitude maternelle*. — (M. Antonin Desprey.)

Virgile, en décrivant les bonheurs et les joies de la maternité, a jeté ce vers charmant dans ses admirables poésies :

Incipe, parve puer, risu cognoscere matrem.

Il a fourni à l'artiste l'idée de son groupe. Une jeune femme, n'ayant pour coiffure que ses cheveux, est assise sur un siége. Elle est vêtue d'une tunique qui, peu retenue dans sa partie supérieure, laisse à découvert le dos et la gorge. Elle a croisé les jambes et fait de ses genoux un berceau sur lequel l'enfant est couché. Le marmot répond par un sourire aux tendres agaceries de sa mère, et sa petite main droite s'appuie sur le sein qui vient de le nourrir.

N° 3195. — *Grenadier de ligne en tenue de campagne*. — (M. Georges Diébolt.)

N° 3196. — *Zouave en tenue de campagne*. — (M. Georges Diébolt.)

Ces deux statues sont les modèles, au tiers de l'exécution, des statues colossales qui ornent les piles du pont de l'Alma, construit au moment de la guerre de Crimée à l'extrémité des Champs-Élysées, pour relier l'avenue Montaigne au quartier du Gros-Caillou.

C'est à ces braves soldats qu'une improvisatrice, électrisée, il y a quelques jours, par le spectacle de l'enthousiasme qui éclatait de toutes parts, M^{me} Louise Priou, auteur du joli recueil *la Guirlande de myosotis*, adressait ces vers en leur criant : *Partez!*

Elle a jeté le gant du Danube à la Seine,
 Le cri de guerre a retenti;
 Et, rallumant l'antique haine,
Elle porte à l'Europe un insultant défi.
Accourez, accourez, milices glorieuses,
Vous les forts, les vaillants, phalanges si nombreuses,
Faites de nos drapeaux flotter les plis vainqueurs.
La France vous convoque, et la noble Italie,
Pour punir les affronts d'une fière ennemie,
De nos héros d'Arcole attend les successeurs.

Répondez à sa voix, partez, fils de la gloire;
Partez le front couvert de vos récents lauriers;

Qu'à vos brûlants transports accoure la victoire,
Elle connaît vos noms, ô valeureux guerriers!
. .

Partez aussi soldats qui formez cette garde
A laquelle s'attache un si grand souvenir.
Emmanuel vous attend, l'histoire vous regarde,
Comme vos devanciers sachez vaincre ou mourir.
Vous qu'on a proclamés braves entre les braves,
Audacieux chasseurs, vous, terribles zouaves,
 Dont le nom seul inspire la terreur;
Partez! qu'en vous voyant les villes se rassurent;
Effrois de leurs tyrans que vos glaives mesurent
 Ce qu'ils ont de courage au cœur.

N° 3209. — *Jeune Pêcheur.* — (M. **Marius Durst**.)

On ne s'engraisse pas dans cette fatigante profession, car le corps du laborieux pêcheur est passablement maigre. Il a retiré son filet de la mer, et assis sur quelques pierres du rivage, la jambe droite tendue en avant, la gauche repliée, il est impatient de connaître le résultat de sa pêche. Elle n'a pas été malheureuse. Sa main droite relève le filet, et la gauche saisit par la tête une malheureuse anguille cherchant à échapper aux mailles qui la retenaient captive.

N° 3211. — *La Sainte Vierge et saint Jean.* — (M. **Jean Duseigneur**.)

Ces deux figures, de dimensions plus grandes que nature, font partie d'une composition complète représentant Jésus sur la croix, commandée par la préfecture de la Seine pour la chapelle du Calvaire de l'église Saint-Roch.

La Vierge est entièrement drapée et voilée. Son bras droit est caché par les vêtements. De la gauche elle couvre la plus grande partie de son visage. Saint Jean, vêtu d'une large robe, les yeux levés vers le ciel, appuyant la main droite sur son front, soutient du bras gauche la sainte Vierge dont toute la personne exprime la douleur la plus profonde.

N° 3215. — *Pâris.* (M. **Etex**.)

Le fils de Priam et d'Hécube n'est pas ici représenté en prince troyen, avec le costume de son rang et de sa naissance. Il est berger, il fait partie des pasteurs du mont Ida, aux temps où sa mère pour le sauver du triste sort auquel Priam l'avait condamné par prudence, l'avait envoyé tout enfant bien loin du toit paternel. Il gardait les troupeaux, et ne tarda pas à se distinguer de ses compagnons par sa beauté et son adresse. Ce fut là que Jupiter le choisit pour prononcer le célèbre arrêt qui adjugea le prix de la plus belle à Vénus.

L'air fier et résolu, le bonnet phrygien sur la tête, la main droite

sur la hanche, retenant de la main gauche son bâton près de son corps, un léger manteau sur les épaules, les jambes croisées, Pâris s'appuie contre un arbre. Que regarde-t-il devant lui? Sont-ce les trois déesses sollicitant son suffrage? ou surveille-t-il seulement les troupeaux confiés à sa garde?

N° 3216. — *Hélène.* — (M. **Etex.**)

La fille de Léda, la sœur de Castor et Pollux, l'épouse de Ménélas, cette Grecque célèbre par sa beauté qu'enleva Pâris et qui fut cause de la guerre de Troie, devait se trouver placée près de son futur ravisseur.

Sans doute elle est encore dans son palais de Sparte occupée de ses plaisirs et de sa toilette. Sa coiffure est élégante et riche. Une tunique légère l'enveloppe et ne laisse à découvert que le cou et la jambe gauche. La main droite saisit une vaste draperie qui descend derrière le corps, et la gauche relève l'agrafe qui maintient le manteau sur l'épaule.

N° 3222. — *Omphale.* — (M. **Eude.**)

Cette beauté célèbre joue un rôle très-original dans la vie dramatique et accidentée d'Hercule. Elle le força à s'humilier à ses pieds, à lui livrer ses armes, à prendre une quenouille et à filer auprès d'elle!... La voilà toute glorieuse de son facile triomphe. Elle a jeté sur ses épaules et sur sa tête la peau du lion de Némée, qui ne cache rien de ses formes accentuées, et vient se relever sur son bras droit. Elle a la main appuyée sur la hanche. La gauche a saisi la terrible massue. Elle sourit en regardant le dieu qui doit bien plus rire encore de sa hardiesse.

Cette statue est destinée à la décoration de la cour du Louvre.

N° 3223. — *Le Sauveur.* — (M. **Fabisch.**)

Jésus-Christ est représenté debout, la tête penchée, couronnée d'épines, le visage triste. Il est enveloppé d'une large draperie, qui laisse à découvert le torse, les bras et les pieds. Dans la main droite il tient un calice qu'il élève vers le ciel; de la gauche il montre la blessure qui lui a été faite au côté par la lance du soldat romain.

N° 3226. — *La Mère.* — (M. **Farochon.**)

Ce groupe charmant, commandé par le ministère d'État à l'artiste, doit décorer l'un des grands salons du président du Sénat, au palais du Luxembourg. Une femme jeune encore, assise, a, debout devant elle, deux beaux enfants, pleins de force et de santé. Ils l'écoutent avec une confiante et curieuse attention. Elle préside à leur naissance intellectuelle.

N° 3231. — *Tronchet.* — (M. **Hippolyte Ferrat**.)

François-Denis Tronchet naquit à Paris en 1726, mourut en 1806 dans la même ville, et fut inhumé au Panthéon. Il a laissé la réputation d'un des plus célèbres jurisconsultes de la France. Il était président de l'ordre des avocats, lorsque la capitale le jugea digne de la représenter aux états généraux. Homme prudent et sage, partisan de sages réformes, mais par-dessus tout conciliant, il fut l'un des plus laborieux organisateurs de nos lois nouvelles. Président de l'Assemblée nationale, lors de la mort de Mirabeau, il fut choisi quelque temps après par Louis XVI pour l'un de ses défenseurs. Cette honorable mission ne fut pas sans danger pour Tronchet. Plus tard, il fut député au conseil des anciens, puis premier président de la cour de cassation, et ensuite chargé de rédiger un projet de code civil avec Bigot Preameneu, Portalis, Malleville, etc. Il fit adopter une grande partie de nos lois municipales, préférablement aux institutions du droit romain.

Les immenses travaux de Tronchet, la part qu'il prit à l'érection du monument qui a été l'une des plus grandes gloires du règne de Napoléon Ier, justifient l'hommage solennel que lui rend aujourd'hui la France. On décida que sa statue serait élevée dans l'une des salles du conseil d'État, au palais Dorsay.

M. Hippolyte Ferrat nous le montre aux dernières époques de sa vie, debout, avec la grande robe de premier président, portant sur la poitrine les insignes de l'ordre de la Légion d'honneur. Dans la main gauche sont quelques papiers. La droite, étendue en avant, indique que le vénérable magistrat est occupé de la discussion de quelque texte obscur et difficile. Sur sa figure respirent la droiture et l'intelligence.

N° 3236. — *Andromède.* — (M. **Franceschi**.)

Aux temps de la mythologie, il existait un roi d'Éthiopie du nom de Céphée. Il était fils de Phénix. Ce prince épousa une certaine Cassiope dont la vanité, l'orgueil étaient extrêmes. Elle était belle aussi. Or, un jour, l'imprudente eut l'audace de se comparer à Junon, aux Néréides. Une pareille témérité appelait toutes les vengeances Les déesses furieuses prièrent Neptune de se charger de la leur, et le dieu des mers envoya tout aussitôt en Éthiopie un monstre épouvantable qui se mit, non pas à la poursuite de la reine, mais à ravager le pays et ses habitants, qui n'étaient pour rien dans la querelle.

Céphée voulut savoir la cause de ce grand courroux. Il alla consulter un oracle, lequel répondit au monarque affligé des maux qui accablaient son peuple, que le seul moyen de mettre un terme aux fléaux qui désolaient le pays était d'offrir sa fille, la belle Andromède, au monstre.

On abandonna donc la pauvre et innocente princesse sur le rivage

après l'avoir enchaînée. Heureusement le fils de Jupiter et de Danaé, le vainqueur de Méduse, Persée, traversait les airs en ce moment monté sur son cheval ailé. Il vit la princesse, eut pitié de sa situation, tua le monstre, et, Andromède délivrée, il l'épousa.

Ovide, au quatrième livre de ses Métamorphoses, a décrit d'une manière très-poétique la situation que l'artiste a tenté de rendre....

.. .. Nisi quod levis aura capillos
Moverat et tepido manabant lumina fletu
Marmoreum ratus esset opus....

N'étaient ses longs cheveux dans le vent déferlés,
Son visage et ses yeux de larmes emperlés,
On eût cru qu'elle était de marbre.

M. Franceschi a taillé dans une pierre immense une jeune fille aux formes opulentes. Son dos est appuyé contre le rocher dont les flots de la mer battent la base; sa main gauche est retenue par une chaine. Avec la droite, qu'elle appuie sur une aspérité, elle cherche à se maintenir debout. Sa tête est penchée, son visage est à moitié caché par les tresses de ses cheveux que le vent agite.

N° 3237. — *Saint Jean-Baptiste.* — (M. **François**.)

La pose, le costume du Précurseur sont pour ainsi dire traditionnels. Debout, la chevelure épaisse, le corps en partie enveloppé d'une peau d'animal serrée autour du corps par une corde, il lève la main droite pour bénir. La main gauche tient la croix de roseau appuyée près du corps.

N° 3259. — *Pêcheur endormi.* — (M. **Alexandre Garnier**.)

Quel bon sommeil, et à peu de frais! Il a trouvé une place bien unie sur le rivage, roulé un cordage et son filet en forme d'oreiller, puis il s'est étendu, et le voilà qui dort appuyé sur son bras droit, comme le juste. Pour tout costume il a sur sa tête, aux cheveux longs et bouclés, un bonnet napolitain.

N° 3261. — *Pêcheur lançant l'épervier.* — (M. **Charles Gauthier**.)

Celui-ci n'a pas envie de dormir. Il faut profiter de l'occasion, gagner le salaire de la journée. La jambe droite en avant, le corps replié, soutenu sur la jambe gauche, il a massé, disposé son filet et s'apprête à le lancer avec vigueur. Bonne chance au travailleur!

N° 3267. — *Sapho.* — (M. **Grabowski**.)

Elle est encore assise sur le rocher d'où elle peut sonder la profondeur de l'abîme qui l'ensevelira pour jamais. Elle est penchée, son regard est fixe. Péniblement ramassée sur elle-même, les épaules et la

gorge à moitié nues, elle ne songe pas à retenir ses vêtements. Sa main gauche est appuyée sur le rocher. Près d'elle est une lyre. La main droite, ramenée sur les genoux, retient des rouleaux sur lesquels elle a tracé des vers. C'est peut-être son dernier chant qu'elle vient d'improviser !

N° 3273. — *Tendresse maternelle.* — (M. **Gruyère**.)

Heureuse mère ! Tranquillement assise, elle travaillait. Son fils est venu et la voilà qui devient enfant et joueuse. Elle a déposé sa laine et ses fuseaux ; elle a enlacé l'enfant de ses deux bras ; elle veut embrasser le captif ; il résiste. Il se rejette en arrière, il veut éloigner ses joues riantes de la bouche qui le poursuit ; de la main, il s'attache à la chevelure de sa mère. Peine inutile ! Il sera embrassé et le méchant sera bientôt sur les genoux, contre le cœur de celle dont il a l'air de repousser les caresses.

N° 3296. — *Toujours, jamais.* — (M. **Émile Hébert**.)

Viens dans mes bras, viens, mon amie !
Pour nous commence le bonheur
D'une pure et céleste vie,
Loin d'un monde où tout est douleur !!
Mort ! tu nous fais un sort prospère,
C'est toi qui bénis nos amours.
Jamais... nous disait-on sur terre ;
Moi, maintenant, je dis : *Toujours !*

Ces quelques vers expliquent parfaitement le sujet de ce drame dont le titre est un peu obscur. Ce squelette enveloppé d'un immense linceul, se dressant sur une tombe entr'ouverte, tenant dans ses bras une jeune fille inanimée, dont sa bouche hideuse cherche à approcher les lèvres glacées, c'est un malheureux amant qui n'a pu résister à la douleur de se voir séparé de celle qu'il aimait. Mais le désespoir a tué la jeune fille à son tour, et les voilà réunis dans l'éternité.

N° 3298. — *Une Captive.* — (M. **Pierre Hébert**.)

Étude de jeune fille, nue, debout, aux formes élancées et sveltes. Appuyée contre un pilier recouvert d'une draperie, elle baisse douloureusement la tête, et ramène devant elle, sur la cuisse gauche, les chaînes attachées à ses poignets. Ses cheveux tombent en tresses sur ses épaules.

N° 3320. — *Philantis.* — (M. **Janson**.)

L'artiste a voulu personnifier l'amour des fleurs, cette passion naïve de la jeunesse et de la beauté. Philantis est agenouillée sur le gazon, la jambe droite relevée et légèrement inclinée. Elle cueille des fleurs.

Dans la main gauche elle tient une rose qu'elle approche de sa gorge nue. Une draperie s'enroule autour de son bras gauche et descend jusqu'à terre.

N° 3332. — *Pensierosa.* — (M. **Lanzirotti**.)

Le modèle de cette charmante rêveuse, debout et se tenant le menton dans l'attitude d'une douce méditation, aux formes élégantes, élancées, avait été exposé en 1857. Le marbre est destiné à la décoration de la cour du Louvre.

N° 3333. — *L'Esclave.* — (M. **Lanzirotti**.)

Étude de jeune femme en bronze. Elle est agenouillée sur la terre et lève vers le ciel des regards suppliants.

N° 3340. — *Le Charpentier de Saardam.* — (M. **Le Bœuf**.)

Un charpentier !... Non certes. Ce grand et vigoureux gaillard, c'est tout simplement le plus célèbre empereur de toutes les Russies, c'est Pierre Ier, Pierre le Grand, né en 1662, mort en 1725, à cinquante-trois ans.

Au commencement de son règne si remarquable, toutes les nations de l'Europe étaient policées, la Russie seule était plongée dans la barbarie. Pierre résolut de faire un voyage chez les autres peuples pour s'instruire de tout ce qui pouvait contribuer à la fortune et à la prospérité d'un État, et, dans ce dessein, il se rendit en Hollande en 1697, par l'Allemagne.

Les chantiers de Saardam, village à deux lieues d'Amsterdam, étaient alors les plus célèbres pour la construction des vaisseaux. Sous le nom de Peter Michaelof, le czar se fit inscrire parmi les ouvriers, reçut leurs leçons et devint bientôt habile charpentier.

On conserve avec un religieux respect, à Saardam, la maison que Pierre y fit construire à cette époque et qui lui servit de demeure. Son séjour dans ce village est devenu le sujet d'une pièce de théâtre qui obtint beaucoup de succès, dans le temps, et fut jouée sous le titre de *le Bourgmestre de Saardam*, à la Porte-Saint-Martin.

M. Le Bœuf a donné au czar l'extérieur d'un homme jeune et plein d'énergie. La tête est nue, garnie d'une épaisse chevelure. Il a pour vêtement une sorte de blouse serrée à la taille par une ceinture, de larges culottes, des bottes. Ses manches sont relevées, les bras nus. Sa main droite s'appuie sur un compas placé, suivant l'habitude des charpentiers, dans sa poche de côté. De la gauche, il tient une hache, posée sur un madrier qu'entoure un câble énorme.

Sur la plinthe de la statue on remarque un écusson aux armes de Russie.

N° 3342. — *Vierge gauloise.* — (M. **Le Bourg**.)

Le regard inspiré, le visage tourné vers le ciel, les cheveux couronnés de feuilles de chêne et tombant sur les épaules, nue, tenant de la main droite une draperie, elle semble s'avancer vers l'autel du sacrifice. Sa main droite relevée presse un large couteau sur son sein.

N° 3348. — *Visconti.* — (M **Laharivel-Durocher**.)

L'homme regretté dont cette statue rappelle les traits, a laissé les plus honorables souvenirs. Sa carrière a été laborieusement et utilement remplie. Paris possède plusieurs monuments qui protégeront longtemps sa mémoire contre l'oubli. Je citerai entre autres la fontaine de la place Saint-Sulpice, celle de la place de la rue Richelieu, le monument de Molière, dans la même rue, le tombeau de Napoléon Ier aux Invalides, et enfin le nouveau Louvre de Napoléon III, dont il fut le créateur. C'est au milieu des travaux que lui imposait la construction de ce vaste monument que la mort vint le saisir.

Un tombeau lui a été élevé au cimetière du Père Lachaise au moyen d'une souscription ouverte entre ses amis, ses collègues, ses élèves. Les dessins du monument ont été composés par M. Félix Pigeory, architecte de la ville de Paris. La statue a été confiée à M. Leharivel-Durocher.

Visconti est représenté en costume de membre de l'Institut de France. Il faisait partie de l'Académie des Beaux-Arts, section d'architecture. Il porte l'habit brodé, la culotte courte, les bas de soie, les souliers à boucles. Il a l'épée au côté. Un manteau l'enveloppe en grande partie. Couché sur la pierre du tombeau, il est appuyé sur le coude gauche dans l'attitude de la méditation. Dans sa main droite, il tient des feuilles de papier sur lesquelles sont tracés les plans du nouveau Louvre.

N° 3351. — *Lyssia.* — (M. **Lepère**.)

Ce souvenir de l'épouse du roi Candaule, dont la beauté fut si fatale à son mari, était le dernier ouvrage de l'auteur comme pensionnaire de l'Académie de France à Rome. Il a été déjà exposé l'année dernière à l'École des beaux-arts.

N° 3366. — *Sapho.* — (M. **Loison**.)

Elle est debout, la tête inclinée et couverte d'un voile qui tombe par derrière. Ses bras ramenés sur le devant de son corps soutiennent une lyre. Une tunique à larges plis, laissant les épaules à découvert, lui sert de vêtement. Tout dans ses traits, dans sa personne, indique la tristesse et le découragement.

N° 3369. — *Agrippine*. — (M. **Maillet**.)

Agrippine était partie de Syrie pour porter à Rome les cendres de son époux. Le sénat et le peuple allèrent au-devant de l'urne qu'on reçut avec autant de respect et de recueillement que si c'eût été le simulacre de quelque dieu. Une grande toge enveloppe en entier la veuve de Germanicus. Sa tête et sa figure sont cachées sous un voile.

N° 3404. — *Mercure*. — (M. **Aimé Millet**.)

Quel singulier dieu de la mythologie que le fils de Jupiter et de Maïa! Il remplissait les fonctions les plus opposés. Messager des divinités de l'Olympe, dans une foule de circonstances délicates et difficiles, on l'avait encore chargé de la conduite des âmes aux enfers. Le plus bizarre, c'est qu'il était à la fois le dieu de l'éloquence, du commerce et des voleurs. Les traditions de l'antiquité nous le montrent toujours sous la figure d'un beau jeune homme avec des ailes à la tête et aux talons, et tenant un caducée à la main.

M. Aimé Millet n'a pas manqué à ces traditions consacrées. Son Mercure, à la figure fine, spirituelle et railleuse, aux formes jeunes et élégantes, à la tête coiffée du chapeau ailé, tient dans sa main droite le caducée. De la gauche, il prend l'extrémité d'un petit manteau qui couvre ses épaules. Il est debout et semble se disposer à traverser les airs.

Cette statue est destinée à prendre place dans l'une des niches de la cour du Louvre.

N° 3413. — *Rebecca*. — (M. **Marius Montagne**.)

La fille de Bathuel devint, nous raconte la Bible, la femme d'Isaac, fils d'Abraham et de Sara. L'artiste l'a représentée au moment où elle écoute les propositions de mariage que lui fait, près de la fontaine où elle se trouvait, Éliézer, au nom de son maître.

Sa physionomie exprime une attention froide et sérieuse. Ses cheveux épais maintenus par une bandelette sont cachés en partie par la coiffure des jeunes Israélites. Le voile qui en tombe, ramené sur la poitrine, passe sur l'épaule gauche. La robe qui l'enveloppe est retenue à la taille et sous les seins par des lacets. La main gauche est appuyée sur la hanche. La droite soutient un vase de forme élégante.

Devenue enceinte de deux enfants jumeaux, — Ésaü et Jacob, — Rebecca les sentit se battre dans son sein. Elle consulta Dieu à ce sujet. Il lui fut répondu que de ces deux enfants naîtraient deux peuples qui se feraient une guerre continuelle, et que le puîné demeurerait victorieux. Rebecca eut toujours de la prédilection pour Jacob, et ce fut elle qui lui suggéra le moyen de surprendre la bénédiction paternelle due à Ésaü par son droit d'aînesse.

N° 3420. — *Fileuse*. — (M. **Mathurin Moreau**.)

Étude de jeune fille, candide et mignonne. Sa coiffure est simple, sa gorge est nue. Elle a une légère tunique pour vêtement. Dans une main elle tient une quenouille, dans l'autre un fuseau. Près d'elle est un panier d'osier contenant des pelotons de laine.

N° 3433. — *Bethsabée*. — (M. **Oudiné**.)

Cette beauté célèbre fut la mère de Salomon. Le *Livre des Rois* nous raconte son aventure. Elle était la femme d'Urie Ethéen, — ce qui signifie *feu du Seigneur*. — David l'aperçut un jour du haut de la terrasse de son palais au moment où elle sortait du bain. Il en devint amoureux. Cet amour eut des suites, et d'autant plus inquiétantes que le brave Urie était à l'armée depuis longtemps. David le fit venir à Jérusalem, l'y retint deux jours, le fit enivrer, dans l'espoir qu'il rentrerait chez lui et par sa présence donnerait une apparence légitime à la faute de l'épouse adultère. Mais tout à son devoir, trop fidèle à la discipline, le brave capitaine s'obstina à demeurer aux portes du palais du roi avec les autres officiers. Alors, pour se débarrasser d'un témoin incommode, le roi l'envoya au siége de Rabba avec recommandation secrète de le placer aux endroits les plus dangereux. La triste destinée du pauvre Urie s'accomplit. Il y fut tué, et, devenue veuve, Bethsabée put s'abandonner sans crainte, sinon sans remords, à l'amour de David.

Nous la voyons ici debout, la jambe gauche un peu pliée, occupée de sa toilette à la sortie du bain. Elle est entièrement nue. Sa main gauche, relevée au-dessus de sa tête, tient une tresse de cheveux pendant que la main droite promène un peigne dans le reste de l'abondante chevelure.

Derrière Bethsabée est une draperie aux broderies coloriées et couvrant en partie un vase contenant des parfums.

N° 3440. — *Le Joueur de billes*. — (M. **Félix Poitevin**.)

Jeune garçon résolûment accroupi sur la terre, replié sur lui-même, c'est un véritable amateur. Le jeu est pour lui une occupation sérieuse. Probablement il a déjà gagné; le sac qu'il tient dans la main gauche est convenablement garni. Mais il lui faut encore un succès. Il y a d'autres billes sur le champ de bataille. Voyez avec quel sûreté il vise celle dont il regarde la conquête comme certaine. Toutes passeront dans le sac.

N° 3477. — *Eurydice*. — (M. **Félix Roubaud**.)

Eurydice était la femme d'Orphée. La fable dit qu'en jouant, en courant dans les prairies, elle fut mordue à la jambe par un serpent. Cette morsure la fit mourir. Orphée descendit aux enfers pour la redemander à Pluton, puis la perdit de nouveau pour l'avoir trop tôt

regardée malgré l'expresse défense du roi de l'empire des ombres. On sait que le désespoir de cette double perte jeta Orphée dans une telle douleur, qu'il rompit tout commerce avec les humains et que les femmes de Thrace, — qui auraient dû l'honorer, puisqu'il était un modèle de fidélité, — le mirent en pièces parce qu'il s'éloignait d'elles.

La pauvre Eurydice est assise sur un quartier de roche couvert d'une draperie; ses jambes sont croisées. Le serpent qui vient de la frapper d'une atteinte mortelle est enroulé autour de la gauche. La main droite est appuyée sur le rocher; la gauche tient le pied malade. L'infortunée, dont la tête est couronnée de fleurs, tourne ses regards vers le ciel comme pour implorer son appui.

N° 3486. — *Ixus*. — (M. **Félix Sauzel**.)

L'auteur de cette étude s'est inspiré du passage d'un petit écrit d'Hégésippe Moreau, intitulé : *le Gui de chêne*.

« Mes frères, y lit-on, m'ont dit un jour : « Sois bon à quelque » chose, apprends à élever des statues et des autels, car nous serons » dieux peut-être. » Et j'essayai d'obéir à mes frères; mais le ciseau et le marteau étaient lourds ! Et puis des visions étranges passaient sans cesse entre moi et le bloc de Paros; et mon doigt distrait écrivait sur la poussière un nom, toujours le même, le doux nom de *Macaria*.

» Ouvrez, je suis Ixus, le pauvre Gui de chêne qu'un coup de vent ferait mourir ! »

Pour traduire ce passage un peu obscur, parce qu'il est allégorique, l'artiste a modelé un tout jeune homme, presque un enfant, assis sur la terre, la tête penchée près du genou gauche sur lequel il appuie la main. La jambe droite est repliée. La main droite s'approche négligemment du sable. Elle vient d'y tracer le nom de *Macaria*.

La figure d'Ixus est pensive. Ses longs cheveux sont contenus par une bandelette. Un maillet de sculpteur, un ciseau, une râpe, sont sur la terre à côté de lui.

N° 3487. — *La Chute des feuilles*. — (M. **Louis Schroeder**.)

A l'Exposition des beaux-arts de 1857, l'artiste exposa le modèle de cette statue, exécutée aujourd'hui en marbre. C'est une pauvre jeune femme, atteinte de ce mal terrible qui a fait périr tant de jeunes filles. Elle est péniblement assise, et en regardant tomber la dernière feuille de l'automne, elle comprend que la vie va aussi s'échapper de son sein.

N° 3490. — *Jeune Fille et Amour*. — (M. **Sobre**.)

Étude de bas-relief. La jeune fille simplement drapée, assise sur un siége antique, écoute avec une attention mêlée de plaisir un amour debout auprès d'elle qui joue un air sur deux flûtes. Une lyre est aux pieds de la jeune fille. Une colombe s'est arrêtée sur une colonnette.

N° 3496. — *Ève.* — (M. **Gabriel-Jules Thomas.**)

La compagne d'Adam, la mère de tous les hommes, va céder à la tentation, commettre la faute qui nous a tous perdus. Près d'un arbre, autour duquel s'est enroulé le serpent pour arriver plus facilement à l'oreille de sa victime, elle avance la main droite pour saisir la pomme fatale qu'il lui avait été défendu de cueillir. Elle semble hésiter encore un peu, mais elle ne tardera pas à succomber.

N° 3498. — *Sapho.* — (M. **Pierre Travaux.**)

La célèbre Lesbienne est ici représentée debout, le torse presque nu par devant. Elle est jeune. Sa chevelure est tressée avec élégance et retombe par derrière. Un collier de corail orne son cou. Son visage est sérieux et méditatif. Elle semble découragée. Son bras droit tombe comme abandonné. Une draperie enveloppe les extrémités de la figure, se relève sur l'épaule gauche et laisse à découvert la main qui soutient négligemment la lyre.

N° 3502. — *Le Semeur d'ivraie.* — (M. **J. Valette**)

Dans le chapitre XIII de l'Évangile selon saint Matthieu, le verset xxv dit : « Pendant que les hommes dormaient, son ennemi vint et sema l'ivraie au milieu du blé et s'en alla. »

Le modèle en plâtre de ce bronze a été exposé en 1857. Ce méchant homme qui va empoisonner les sillons de l'honnête laboureur court de toute sa vitesse, tout en répandant l'ivraie. Il a peur, il tremble d'être reconnu, il jette un regard furtif autour de lui... mais sa main criminelle n'en accomplit pas moins l'œuvre de destruction.

N° 3503. — *Chloris.* — (M. **Henri Varnier.**)

Étude de jeune fille, assise sur un socle, le torse entièrement nu. Une draperie couvre les membres inférieurs, excepté les pieds. La jambe droite est passée derrière la jambe gauche. Des deux bras levés elle soutient, au-dessus de sa tête couronnée de fleurs, une guirlande. Des fleurs sont éparses à ses pieds.

N° 3508. — *Biche couchée.* — (M. **Louis Vidal**, rue de l'Ouest, 36.)

Je cite plus particulièrement ce travail, parce qu'il est l'œuvre d'un artiste dont la situation est aussi intéressante qu'exceptionnelle. M. Louis Vidal, tout jeune encore, a eu le malheur de perdre la vue il y a quelques années. Le malheureux est complétement aveugle ! Ce petit groupe a été exécuté en grande partie en présence de S. A. I. le prince Jérôme, qui a bien voulu en faire l'acquisition.

N° 3517. — *La Légende.* — (M. **Watrinelle**.)

La *Légende*, quoiqu'elle soit très-proche parente du conte et de la fable, en diffère cependant par quelques points. La fable se présente toujours en compagnie du précepte, de la sentence et de la morale; le conte est du domaine de l'imagination, du fantastique et de la féerie. La Légende a quelque chose de plus sérieux et de plus grave. Elle s'appuie ordinairement sur l'histoire. Elle l'obscurcit, elle la dénature volontiers, elle l'entoure de merveilleux, d'un merveilleux un peu sombre, souvent tragique, je le veux bien, mais elle la rend intéressante. Elle a le don de personnifier une époque. La Légende a une allure à elle qui n'est pas sans charme.

Pour en donner une idée bien exacte et aussi complète que possible, l'artiste l'a d'abord assise sur un débris de monument gothique. C'est un vestige de cathédrale ou de chapelle de monastère, la balustrade qui couronnait l'édifice. A ce vieux morceau d'architecture tient encore une de ces grotesques figures que les tailleurs d'images se plaisaient à sculpter dans les pierres des plus saints édifices. C'est le buste d'un homme au regard stupidement étonné, à la bouche énormément béante, aux mains jointes par la terreur. Quel admirable auditeur pour la Légende, lorsque celle-ci commençait un récit! Il frémissait dès le début.

Donc la Légende est assise sur ce siège qui lui convient si bien. Elle a la robe du moyen âge agrafée au cou; un grand manteau l'enveloppe de toutes parts, mais sans dissimuler complètement l'élégance et la jeunesse de ses formes. Le bras gauche est appuyé sur le genou droit, et la main tient un de ces longs parchemins déroulés qui font la joie des admirateurs des temps passés. La droite sort du manteau : elle est étendue en avant et commande l'attention.

La figure de la Légende est belle, mais sérieuse. Son abondante chevelure tombe éparse sur ses épaules et une partie sur le sein droit. Elle porte une couronne de feuilles et de fleurs. Ces ornements mêmes sont sévères. Ses pieds sont chaussés du brodequin du vieux temps : l'un s'appuie sur la tête grotesque du débris, l'autre est pendant.

PHOTOGRAPHIE.

Pavillon Sud-Ouest.

Nos 43 à 49. — (M. le comte **Aguado**.)
Études d'arbres; — Paysages; — Reproductions de gravures; — Études d'animaux.

Nos 50 à 57. — (M. le vicomte **Aguado**.)
Vues et reproductions. — Parmi ces dernières on remarque celle du tableau de M. Winterhalter, S. M. *l'Impératrice au milieu de ses dames d'honneur.*

Nos 125 à 167. — (M. **Bingham**, rue de la Rochefoucauld, 58.)
Reproductions de tableaux, portraits, d'après les œuvres les plus remarquables d'Ary Scheffer, Paul Delaroche, Yvon, Meissonier, etc.

Nos 168 à 188. — (MM. **Bisson** frères, rue Garancière, 8.)
Reproductions d'un grand nombre de monuments de Paris et de la France; de gravures et de tableaux. Parmi ces dernières, je citerai *la Transfiguration*, de Raphaël.

Nos 442 à 455. — (M. **Disderi**, boulevard des Italiens, 8.)
Groupes d'enfants; portraits de LL. MM. l'Empereur et l'Impératrice.

Nos 902 à 925. — (M. **Nadar**, rue Saint-Lazare, 113.)
Suite de portraits de personnages contemporains, littérateurs, savants, artistes en tous genres. Parmi eux on remarque les portraits de MM. Janin, Gautier, Dumas, Sandeau, Scribe, Guizot, Cousin, Rossini, Berryer, Champfleury, Feydeau, etc., etc.

Nos 1034 à 1073. — (M. **Eugène Piot**, rue Saint-Fiacre, 20.)
Vues générales ou partielles d'anciens monuments : le Parthénon; — les Propylées; — le temple de Segeste; — les temples et ruines d'Agrigente, de Pestum, de Pise, d'Arles, etc., etc.

FIN.

www.ingramcontent.com/pod-product-compliance
Lightning Source LLC
Chambersburg PA
CBHW071428220526
45469CB00004B/1455